摺疊 裝飾 玩遊戲！

擴展創造力的
摺紙遊戲書

U0052001

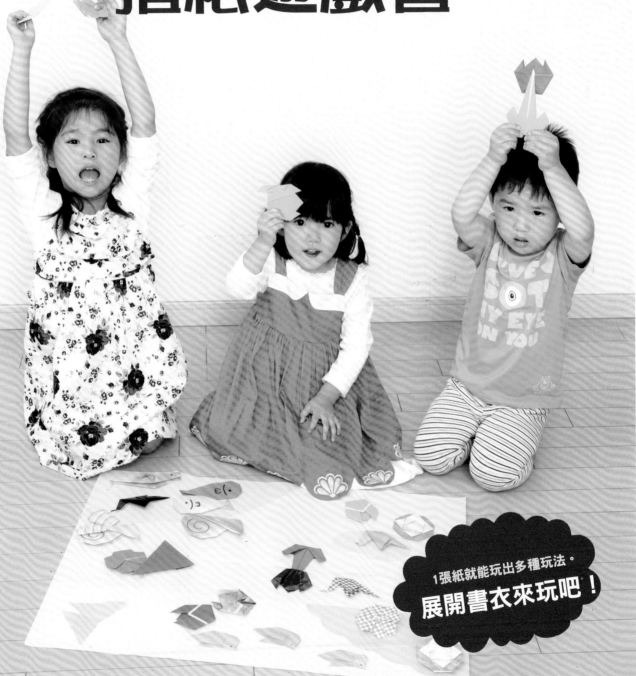

1張紙就能玩出多種玩法。
展開書衣來玩吧！

摺疊　遊玩　裝飾

擴展創造力的
摺紙 遊戲書

原野

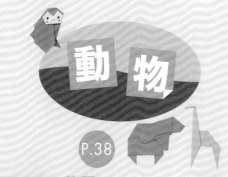

交通工具

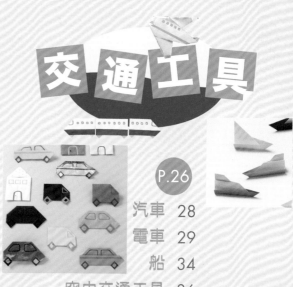

動物

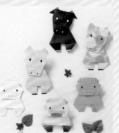

野餐

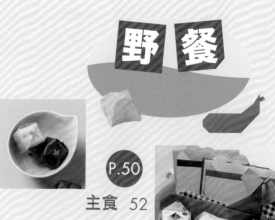

來玩吧！

一起比賽！

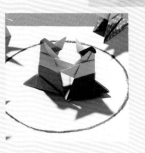

家家酒店鋪遊戲

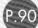

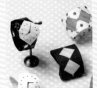

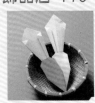

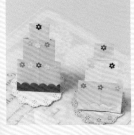

摺紙的基礎

序

摺紙是日本的傳統遊戲，
蘊含著想讓小朋友快樂的心意，
一代接一代地從前人手中詳細地繼承下來。

真想延續這份心意……

「如果能讓小朋友更加開心！」
「如果能讓人更加瞭解摺紙的魅力！」
我因此開始思考「在摺紙後也能繼續遊戲」的想法。

以小紙張製作的東西無窮無盡……
不論是動物，
或是蛋糕！
任何東西都能作出來。

充分享受摺紙的樂趣後，再一起繼續玩吧！
遊戲對小朋友來說最為重要了。

可以貼在遊戲書衣（景紙）上自由布置，
可以玩家家酒店鋪遊戲，
還可以用摺紙玩具來比賽！

從遊戲中能體驗到許多事物，
而這些體驗也和小朋友的成長息息相關。

希望摺紙能隨著這些快樂的記憶，
連接到下一個世代，並成為延續傳統的必經之路。

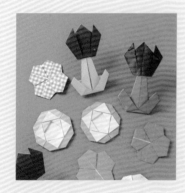 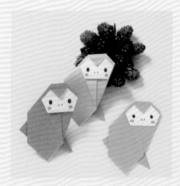 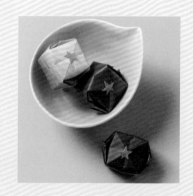

在小小的摺紙裡，注入大大的心願……

以摺紙培養……

判斷 **想像力**

摺好的形狀看起來像什麼呢？有了想像力之後，才能架構出世界的樣貌。這種想像力與思考能力、好奇心息息相關，因此建議在幼童階段培養起來。

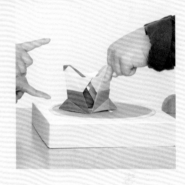

摺疊 **活動指尖的能力**

沒有準確摺疊，就會作出不一樣的東西。因此將摺紙視為鍛鍊指尖的訓練吧！隨著孩子的年紀漸長，就會摺得愈來愈漂亮，並從中體驗到作出成品的喜悅。

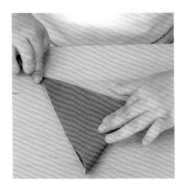

記憶 **記憶力**

這樣摺，再這樣摺，就能摺出這種形狀……要重覆摺相同造型的時候，就是考驗記憶力的時刻了。而能在遊戲過程中自然地鍛鍊記憶力，也是摺紙的優點之一。

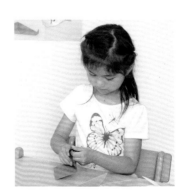

擴展創造力

摺紙固然能培養各式各樣的能力，但本次的重點是——創造力！

你是不是覺得摺紙只能
以固定的摺法來摺呢？

小朋友最初開始摺紙的時候，他們會自由發揮地摺成自己喜歡的樣子，然後告訴大人「是草莓喔！」但似乎經過一段時間後……他們就會慢慢停止這種行為，逐漸改以固定的摺法來摺紙。

請試著對小朋友說：「我們來摺魚吧！」然後欣賞他們摺出有趣的魚。這樣的摺紙，就是在運用創造力。請務必挑戰一次看看！

 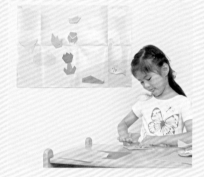

搭配遊戲景紙，
一邊摺紙一邊討論「原野上面有什麼呢～」，
輕鬆愉快地挑戰原創摺紙也很有趣吧！

你是不是覺得，以固定
的摺法完成摺紙之後就
結束了呢？

利用摺好的作品進行遊戲，也能提升想像力。既然都特地摺紙了，就讓它發揮最大的功用吧！

場景布置遊戲

家家酒店鋪遊戲

來玩吧！

一起比賽！

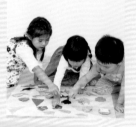 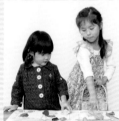 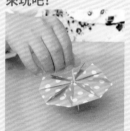 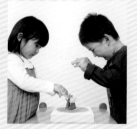

摺紙的3大想像力

1

判斷的想像力

這個看起來像什麼呢？
番茄！汽車！
訓練認識形狀的特徵，
運用想像力逐漸判斷出各種東西。

2

**預見下一個形狀
的想像力**

摺疊後會變成什麼樣的形狀呢？
對摺後會變成三角形，
摺幾次後紙張會變小等，
熟練摺紙的過程後，
慢慢就能學會想像下一個形狀。

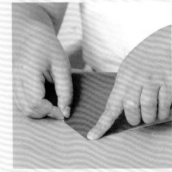

3

**以摺好的作品
進行遊戲的想像力**

摺好的汽車會怎麼動？
摺好的蛋糕要怎麼吃？
利用摺紙成品開心玩家家酒遊戲吧！

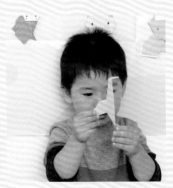

打開遊戲書衣，
一起玩遊戲！

展開本書的書衣，作為情境景紙，
自由黏貼摺紙來玩耍吧！

擺放上不同的摺紙，
背景也會自然轉變成
原野或街道等各種樣貌的既視感。
店鋪也一樣，
想開蛋糕店或蔬菜店都OK！

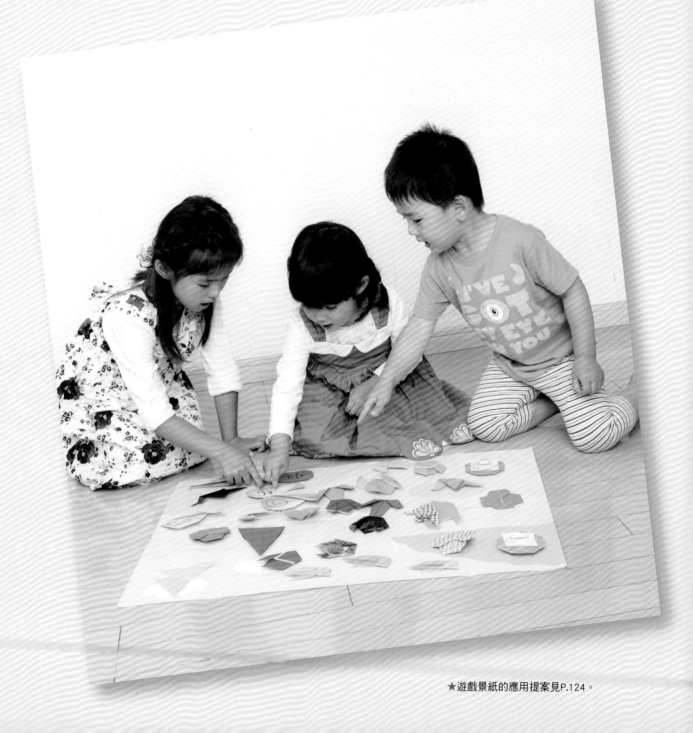

★遊戲景紙的應用提案見P.124。

玩法豐富多樣

玩法自由,
可以將摺紙擺放在景紙上玩,
也可以輕鬆黏貼或取下。
盡情地將摺好的作品裝飾上去吧!

放在地板上……
直接將景紙放在地板上,
放上摺紙來玩。

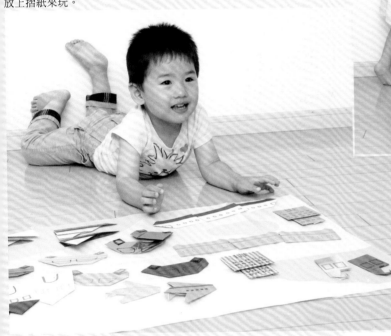

貼在牆壁上……
將景紙貼在牆壁上,
再黏上貼有雙面膠的摺紙。

依製作順序逐一黏貼……
像布置摺紙個展一樣依序黏貼,
逐一裝飾上去也不錯呢!

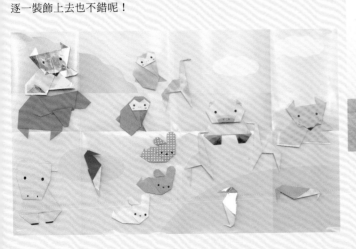

放在地板上……
玩扮家家酒囉!
景紙也可以自由摺成需要的大小使用。

自由發揮的
場景布置遊戲

摺1個作品，再試著放在景紙上。
只是這樣，就為摺紙世界擴展了無限的創造空間。
隨著摺紙成品的增加，也會變得加倍有趣。
將景紙貼在牆壁上，再以摺紙作裝飾也不錯喔！

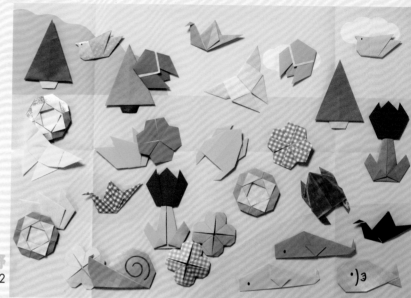

原野
P.12

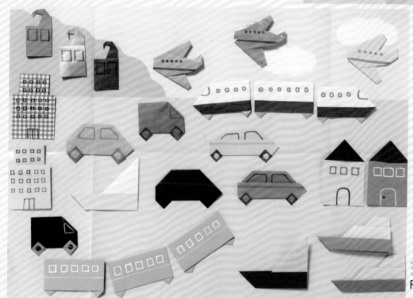

交通工具
P.26

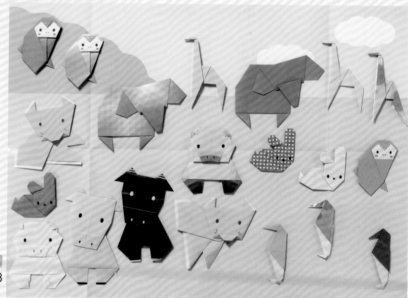

動物
P.38

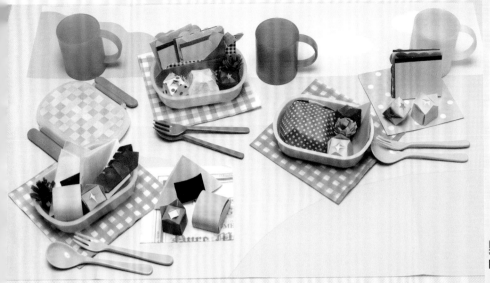

野餐
P.50

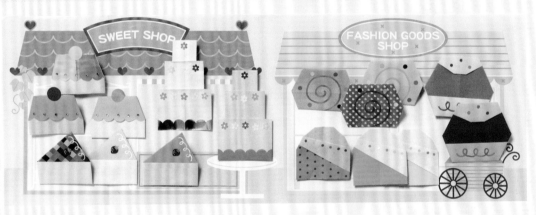

蛋糕店
P.92

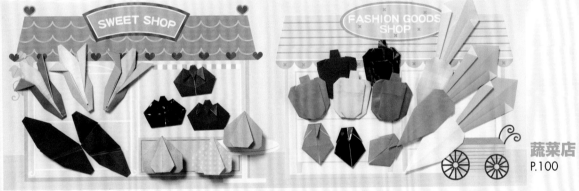

蔬菜店
P.100

飾品店
P.110

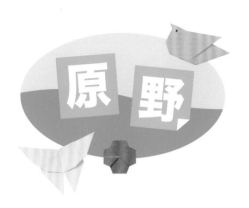

原野

原野上有什麼呢～～
花上有蝴蝶，湖中有魚！
以色彩繽紛的色紙來打造快樂原野吧！

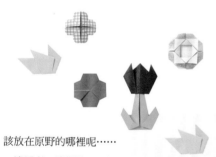

該放在原野的哪裡呢……
一邊思考一邊擺放。

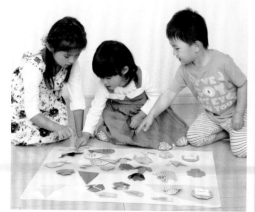

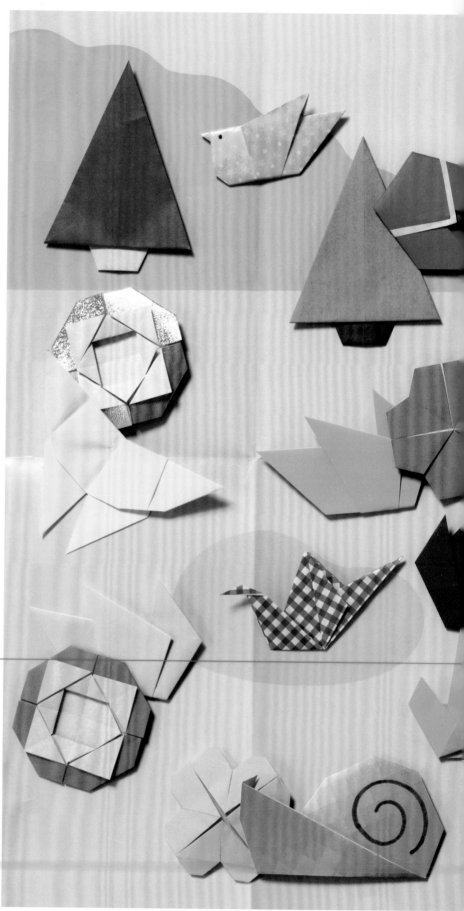

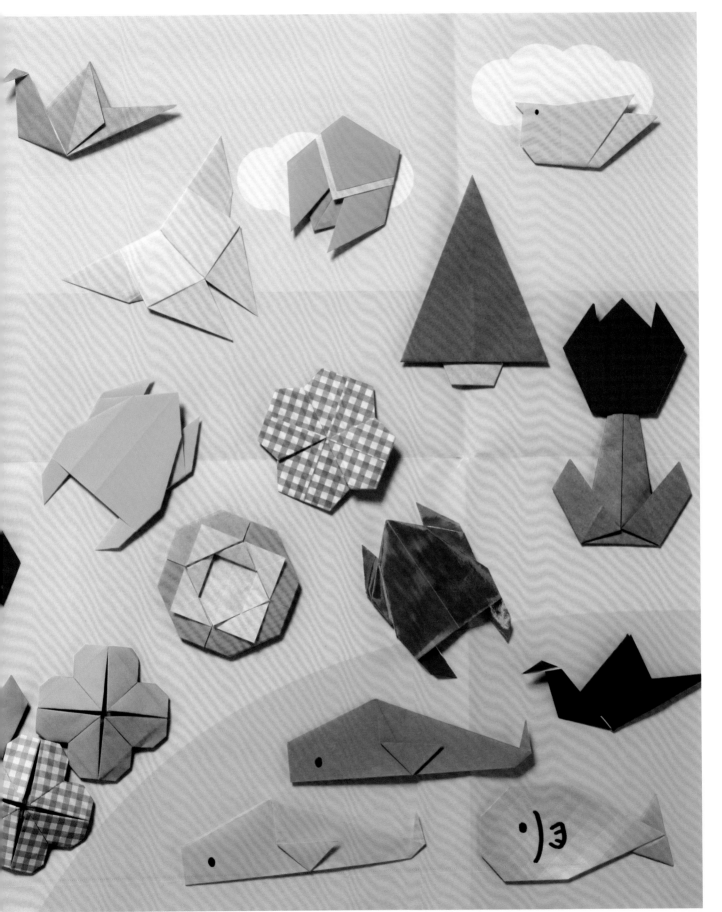

原野 花

紅色、粉紅色，或是橘色……
以喜歡的顏色來摺花吧！
摺出各種顏色的花海也很有趣呢！

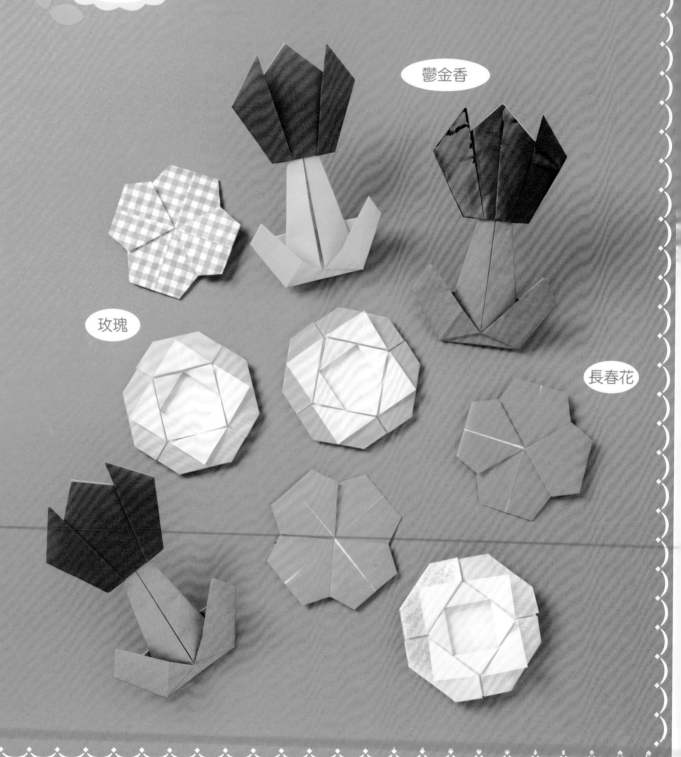

鬱金香

玫瑰

長春花

原野 生物

原野上的各種活潑生物大集合！
讓摺紙生物們聚集在一起，一定會很快樂的。
請為它們摺出許多的同伴吧！

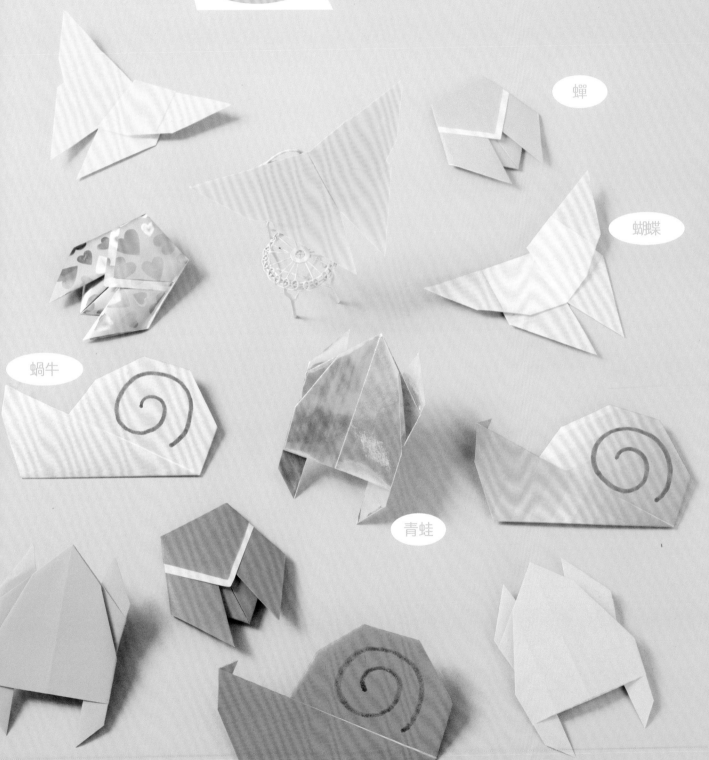

蟬

蝴蝶

蝸牛

青蛙

原野

鬱金香

色紙尺寸
15×15cm

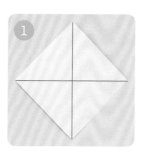
① 背面朝上，摺出正中央十字摺痕。

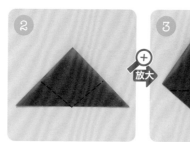
② 摺成三角形。

③ 左右側如圖所示往上斜摺。

④ 翻面，將下方往上摺。

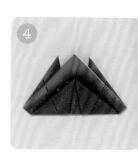

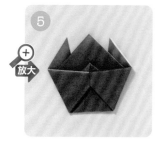
⑤ 將左右側邊往中央線對齊摺疊。

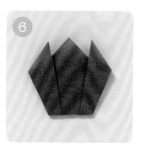
⑥ 翻面，花朵完成。

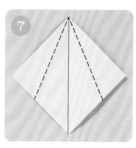
⑦ 背面朝上，摺出正中央摺痕。

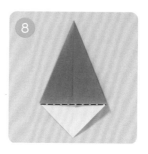
⑧ 左右側邊往中央線對齊摺疊。

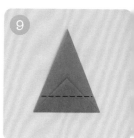
⑨ 將下方往上摺。

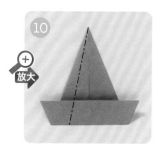
⑩ 再次將下方往上摺。

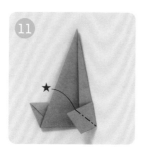
⑪ 翻面，將右側邊摺往中央線對齊。

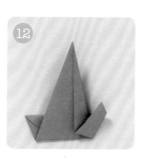
⑫ 將★如圖所示打開摺疊。

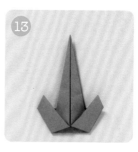
⑬ 左側也和⑪⑫一樣摺疊，葉子完成。

完成！

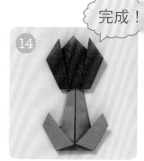
⑭ 黏貼花朵＆葉子。

原野

玫瑰

色紙尺寸
15×15cm

① 背面朝上，摺出正中央十字摺痕。

② 左右側邊往中央線對齊摺疊。

③ 上下摺往正中央對齊。

④ 將★如圖所示往外拉出。

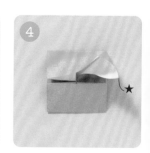

16

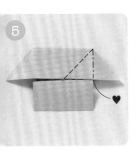

5

摺疊④。（另一側也依
④⑤相同方式摺疊）

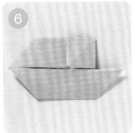

6

將♥如圖所示打開後壓摺。

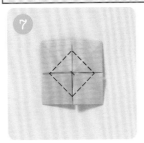

7

依⑥相同方式，將其餘的
角打開後壓摺。

8

將正中央的4個角往外摺。

9

再次將正中央的4個角往
外摺。

10

完成！

將外側4個角摺往背面。

原野

長春花

色紙尺寸
15×15cm

1

色紙背面朝上後，摺三角
形。

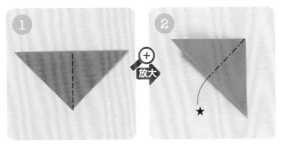

2 放大

再次摺三角形。

3

將★如圖所示打開後壓摺。
（另一面也同樣壓摺）

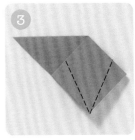

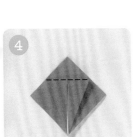

4

將下半部的左右側邊往正
中央對齊摺疊。（另一面
摺法亦同）

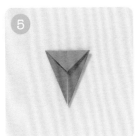

5

將上方往下摺。

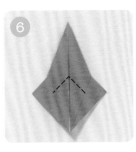

6

將④⑤恢復原狀，打開上
方1片＆利用摺痕摺疊至
圖示形狀。（另一面摺法
亦同）

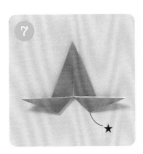

7

將下半部左右片的裡側邊，
往中央線對齊摺疊。

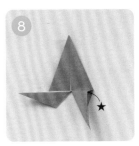

8

將★處的裡層紙，如圖所
示往外拉出打開。

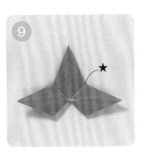

9

壓摺⑧。（另一側摺法亦
同）

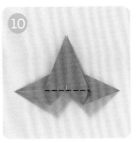

10

翻面。

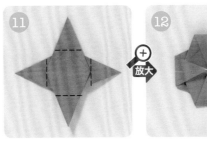

11 放大

將上方1片往下摺。

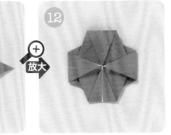

12

將4個角往正中央對齊摺
疊。

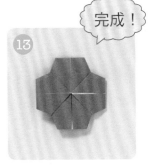

13

完成！

翻至正面。

17

原野

蝴蝶

色紙尺寸
15×15cm

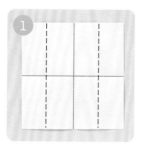
背面朝上，摺出正中央十字摺痕。

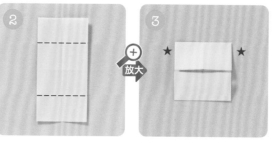
左右側邊往中央線對齊摺疊。

上下邊摺往正中央對齊。

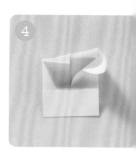
將★如圖所示往外拉出。

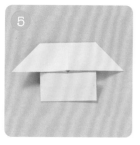
壓摺④。

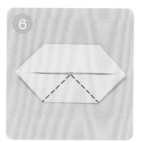
下方摺法亦同。

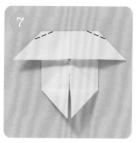
下方的左右側往下摺。

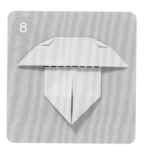
如圖所示摺疊上方2個邊角。

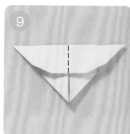
上方往下摺。

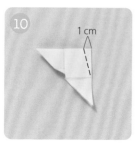
左右對摺。

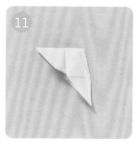
斜摺右上方。

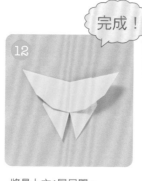
將最上方1層展開。

完成！

原野

蝸牛

色紙尺寸
15×15cm

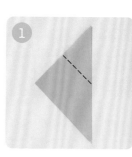
背面朝上，左右對摺。

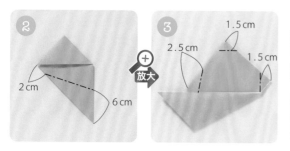
上方摺三角形。

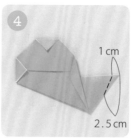
翻面，將下方往上摺。

翻面，如圖所示摺疊3個角。

如圖所示摺疊右側角。

翻面。

⑦ 完成！

畫上圖案。

原野
‥‥‥‥‥
青蛙

色紙尺寸
15×15cm

① 山線

背面朝上，上下對摺。

② 山線

再次左右對摺。

③

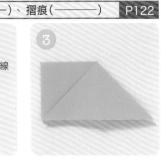

打開上面1片＆利用摺痕壓摺至圖示形狀。（另一面摺法亦同）

④ 2.5cm

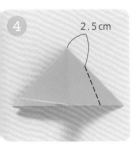

右側上方1片往左翻。

⑤

將右側角往下斜摺。

⑥ 2.5cm

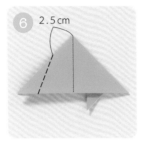

左側上方2片一起往右翻。

⑦

將左側角往下斜摺。

⑧ 6cm

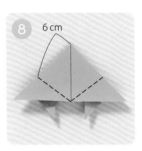

右側上方1片往左翻。。

⑨ 1cm 1cm 放大

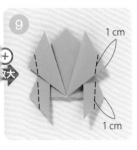

將左右角往上斜摺。

⑩

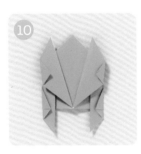

將左右側的4個角摺成三角形。

⑪ 完成！

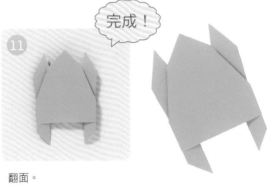

翻面。

原野
‥‥‥‥‥
蟬

色紙尺寸
15×15cm

完成！

① 放大

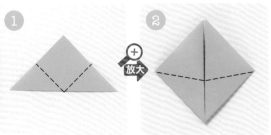
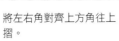

背面朝上，摺成三角形。

②

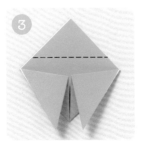

將左右角對齊上方角往上摺。

③

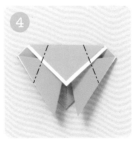

將上方左右角往下斜摺。

④

將2片上方角如圖所示稍微錯開地往下摺。

⑤

將左右側摺往背面。

19

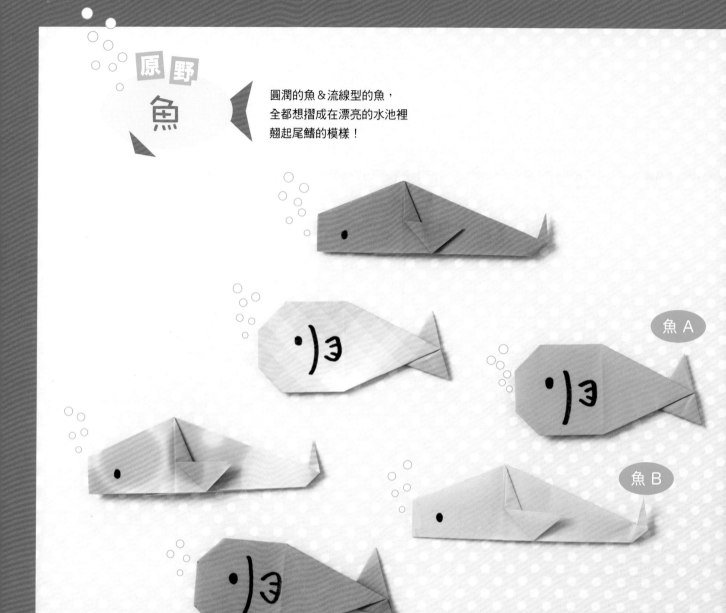

原野

魚

圓潤的魚＆流線型的魚，
全都想摺成在漂亮的水池裡
翹起尾鰭的模樣！

魚 A

魚 B

原野

魚A

色紙尺寸

15×15cm

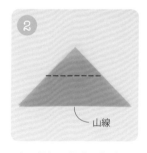

背面朝上，摺出正中央摺痕。

上下對摺，摺成三角形。

山線

將上方角往下摺。

左側角往上斜摺。

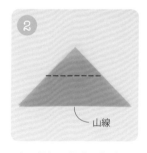

⑤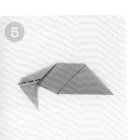

左側角再往下斜摺。

⑥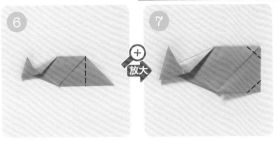

下方角往上斜摺至圖示模樣。

放大

⑦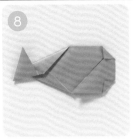

將右側角對齊正中央摺疊。

⑧

將右側上下2個邊角摺三角形。

⑨

翻面。

⑩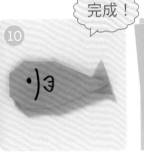

完成！

畫上圖案。

原野

魚B

色紙尺寸
15×15cm

①

背面朝上，摺出正中央十字摺痕。

②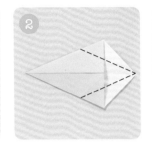

左側上下兩邊往中央線對齊摺疊。

③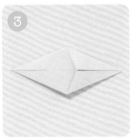

右側上下兩邊也往中央線對齊摺疊。

④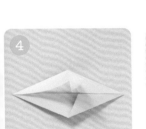

拉出上半部的內側角。

⑤

摺疊④。（下半部摺法亦同）

⑥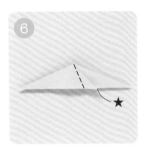

將下半部往背面對摺。

⑦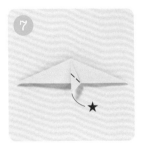

將★角往下摺。（另一面摺法亦同）

⑧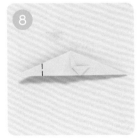

將★角往右斜摺。（另一面摺法亦同）

完成！

⑨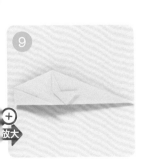

放大

將左角對齊正中央摺疊。

⑩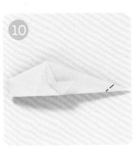

將⑨往內摺疊塞入。

⑪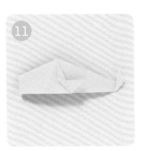

右側角往上斜摺。

⑫

將⑪往內摺疊塞入。

⑬

畫上眼睛。

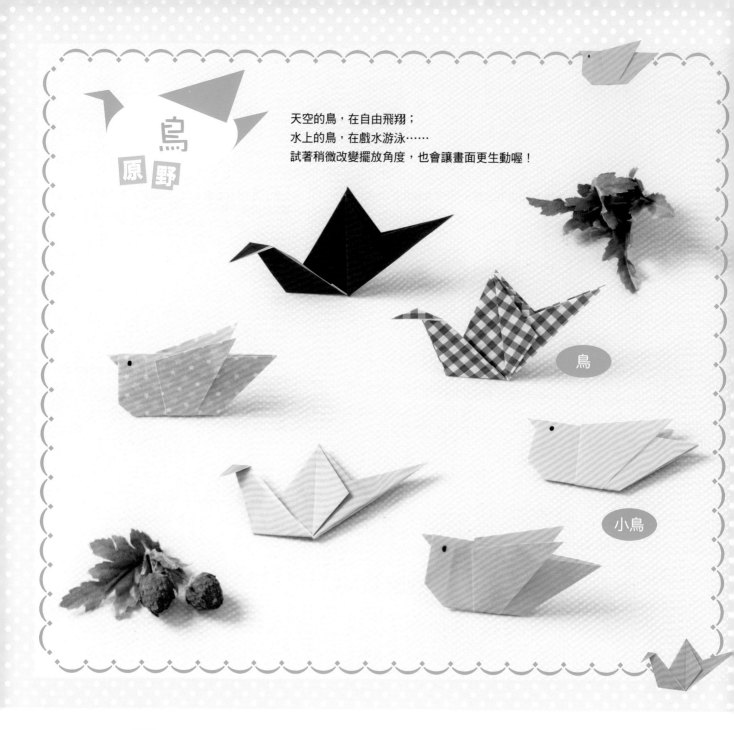

鳥

原野

天空的鳥，在自由飛翔；
水上的鳥，在戲水游泳……
試著稍微改變擺放角度，也會讓畫面更生動喔！

鳥

小鳥

原野

小鳥

角紙尺寸
15×15cm

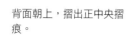

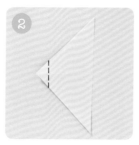
① 背面朝上，摺出正中央摺痕。

② 左右對摺，摺成三角形。

③ 摺疊左側角。

④ 將 ③ 往左回摺至圖示模樣。

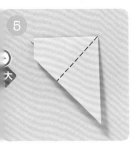
⑤ 對摺。

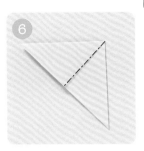
⑥ 將下方的上面1片往上摺。

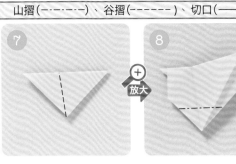
⑦ 下方剩餘的1片往外側向上摺。

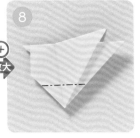
⑧ 將左側上方1片往右摺。（另一面摺法亦同）

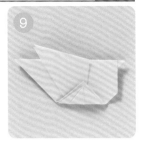
⑨ 翻面,將下方角往上摺。

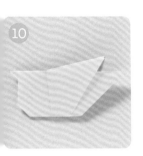
⑩ 翻面。

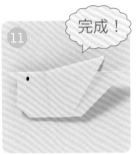
⑪ 完成！ 畫上眼睛。

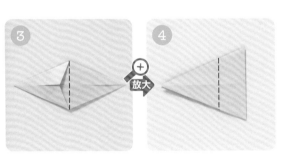

原野

鳥

色紙尺寸
15×15cm

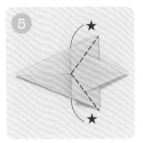
① 背面朝上,摺出正中央摺痕。

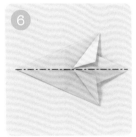
② 右側上下兩邊往中央線對齊摺疊。

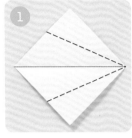

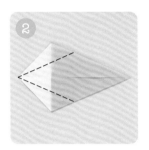

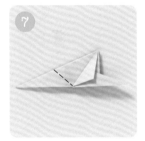
③ 左側上下兩邊也往中央線對齊摺疊。

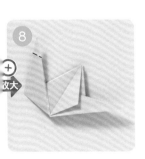
④ 左右對摺。

⑤ 將左側上面1片往右回摺至圖示模樣。

⑥ 將★處邊角如圖所示摺疊。

⑦ 將下半部往背面對摺。

⑧ 左側角如圖所示往上斜摺。

⑨ 完成！ 將⑧的角如圖所示往下摺。

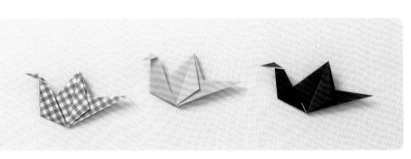

23

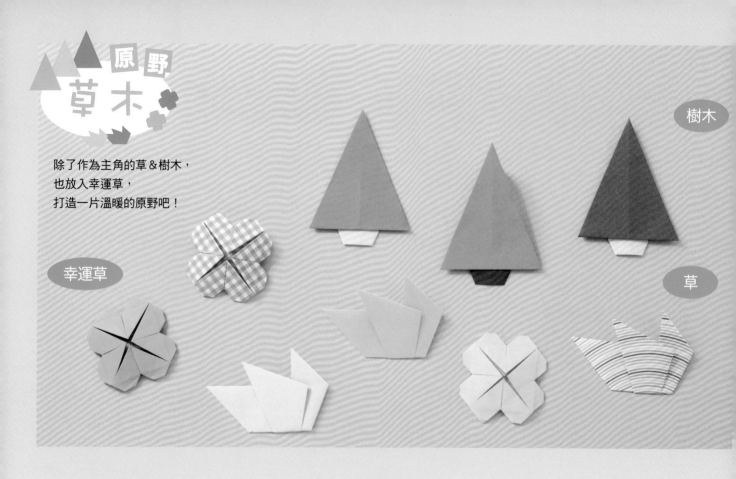

原野
草木

除了作為主角的草 & 樹木，
也放入幸運草，
打造一片溫暖的原野吧！

幸運草

樹木

草

原野

樹木

色紙尺寸
15×15cm

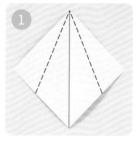	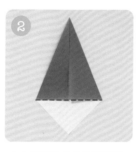	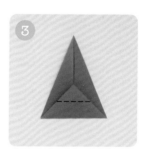	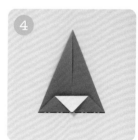
①	②	③	④
背面朝上，摺出正中央摺痕。	左右側邊往中央線對齊摺疊。	將下方角往上摺。	將③的角往下對摺。

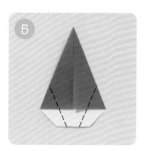	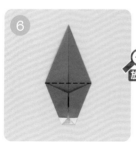	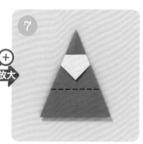	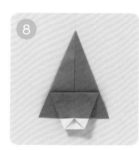	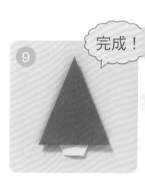
⑤	⑥ 放大	⑦	⑧	完成！ ⑨
將③往下摺。	將下方的左右側邊往中央線對齊摺疊。	從正中央將下方往上摺。	最上面1片往下摺。	翻面。

原野
········

草

色紙尺寸
15×15cm

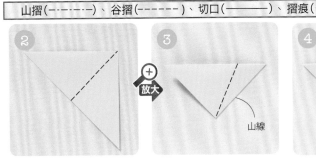

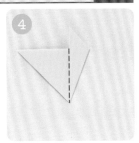

背面朝上,摺出正中央摺痕。

摺三角形。

再次摺三角形。。

山線

將右側邊往中央線對齊摺疊。

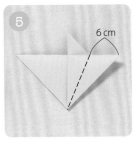

6 cm

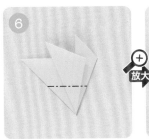

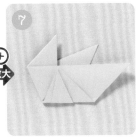

放大

完成!

原野
········

幸運草

色紙尺寸
15×15cm

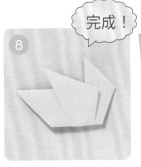

左側最上面1片往右摺。

依⑥所示位置再往左摺。

翻面,將下方角往上摺。

翻面。

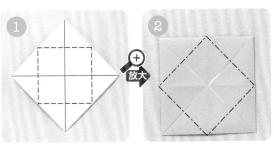

放大

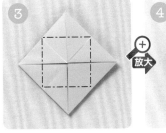

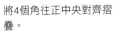

放大

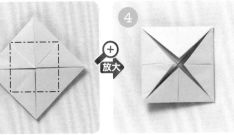

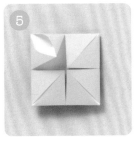

背面朝上,摺出正中央十字摺痕。

將4個角往正中央對齊摺疊。

翻面,再次將4個角往正中央對齊摺疊。

再次翻面,同樣將4個角往正中央對齊摺疊。

翻面,再如圖所示打開摺口。

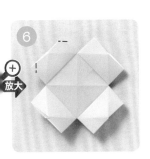

放大

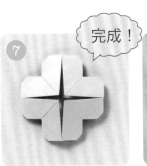

完成!

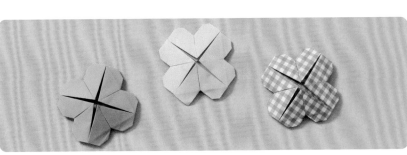

壓摺⑥,其餘3處摺法亦同。

將全部邊角摺小三角形,翻面。

交通工具

電車‧汽車‧船‧飛機！
一個接一個摺出喜歡的交通工具，
打造歡樂的街道！

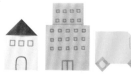

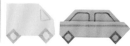

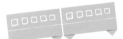

「新幹線前進！」
擺放的同時，也說出發車廣播吧！

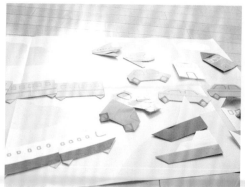

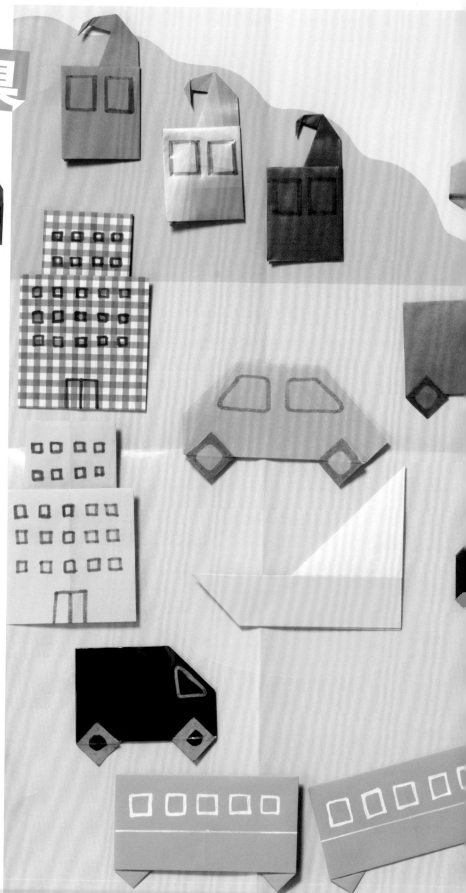

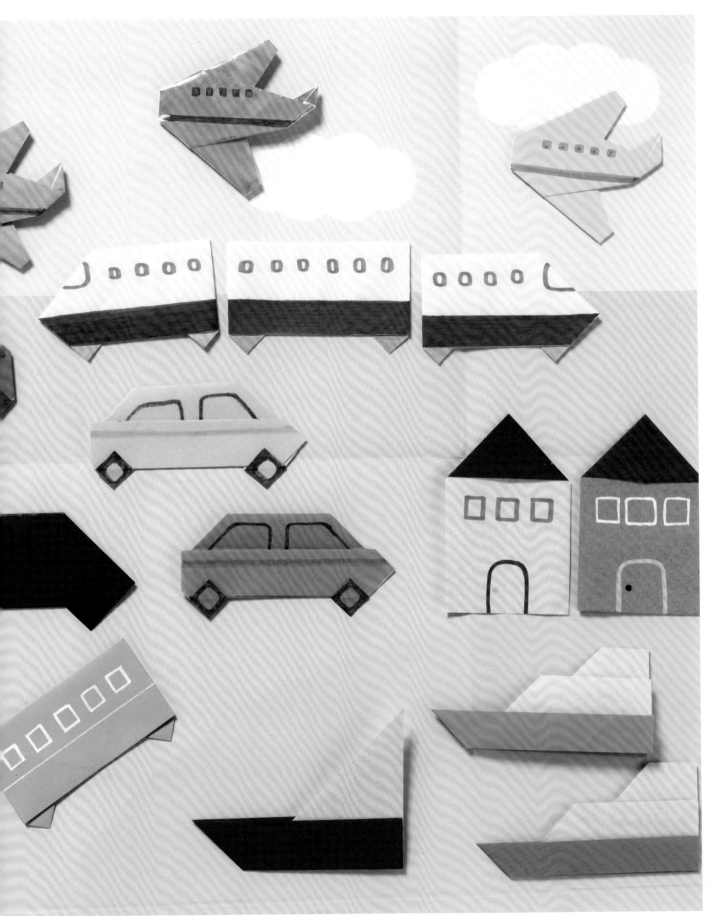

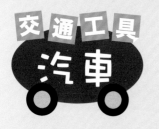

交通工具
汽車

P.30-31 摺法

附有輪胎的汽車。
以喜歡的色紙來摺喜歡的造型汽車，
並摺出房子擺在一起吧！

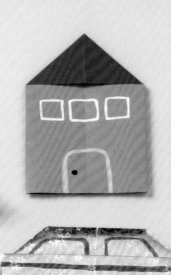

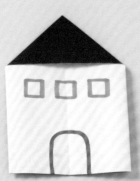

房子

轎車

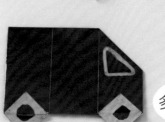

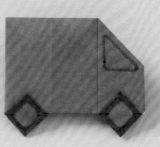

多功能休旅車

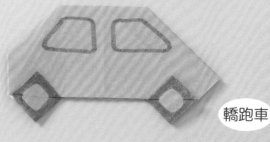

轎跑車

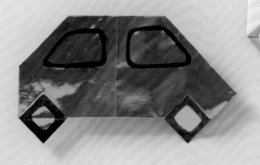

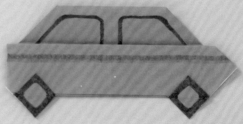

交通交具
電車

新幹線＆在來線，
以經常搭乘的電車顏色
一起摺摺看！

P.32-33 摺法

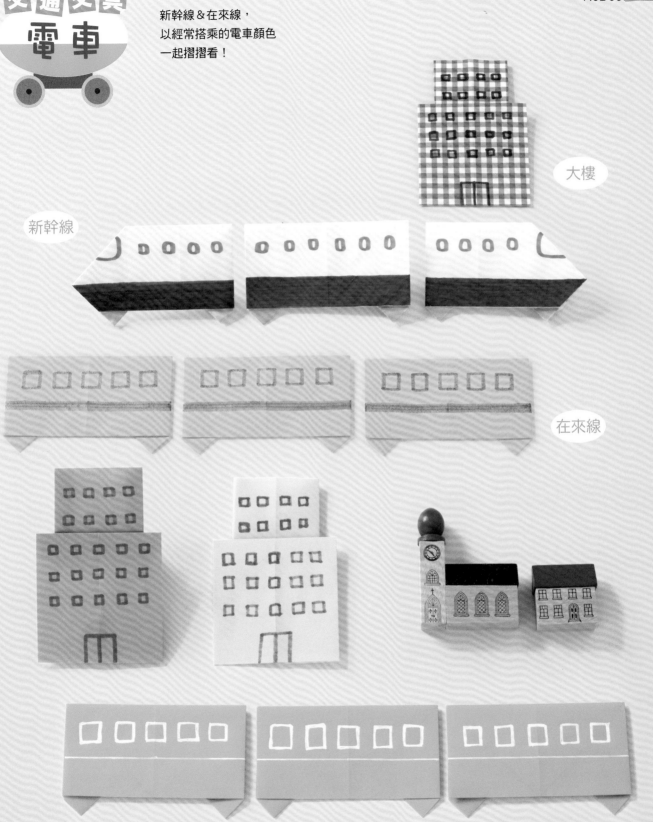

大樓

新幹線

在來線

交通工具

轎跑車

色紙尺寸
15×15cm

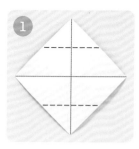
①

背面朝上，摺出正中央十字摺痕。

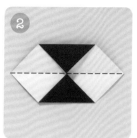
②

上下角往正中央對齊摺疊。

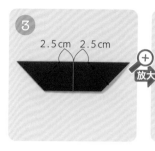
③
2.5cm　2.5cm
放大

上下對摺。

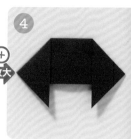
④

左右角如圖所示往下摺。

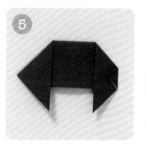
⑤

摺疊右側邊角。

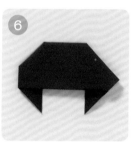
⑥

翻面。

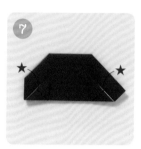
⑦

將下方左右角往上摺。

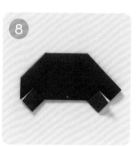
⑧

將★打開後壓摺。

完成！

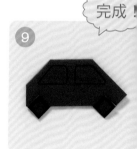
⑨

畫上圖案。

交通工具

轎車

色紙尺寸
15×15cm

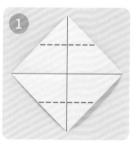
①

背面朝上，摺出正中央十字摺痕。

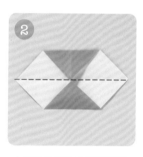
②

上下角往正中央對齊摺疊。

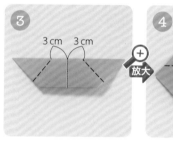
③
3cm　3cm
放大

上下對摺。

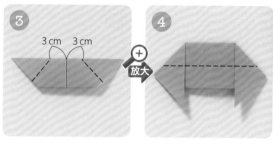
④

左右角如圖所示往下摺。

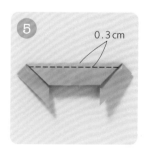
⑤
0.3cm

上下對摺。

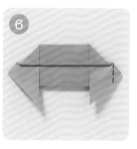
⑥

依⑤圖示位置，將上面1片往上摺。

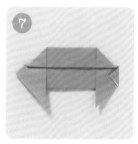
⑦

摺疊右側邊角。

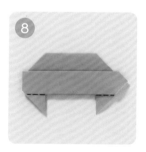
⑧

翻面。

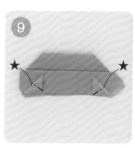
⑨

將下方左右角往上摺。

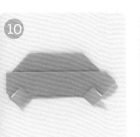

將★打開後壓摺。

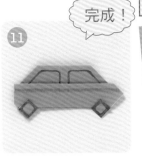

完成！

畫上圖案。

交通工具

多功能休旅車

色紙尺寸
15×15cm

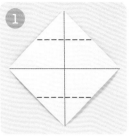

背面朝上，摺出正中央十字摺痕。

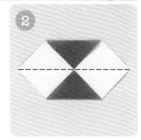

上下角往正中央對齊摺疊。

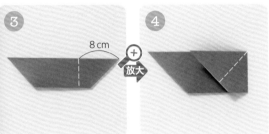

上下對摺。

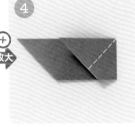

將右邊往左摺。

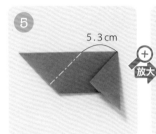

將❹的角往下摺。

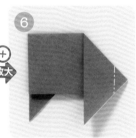

翻面，將右側角往下摺。

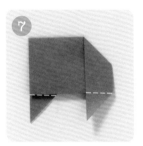

將右側角摺往外側。

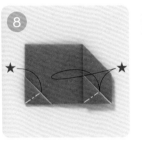

將下方左右角往上摺。

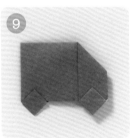

將★打開後壓摺。

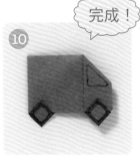

完成！

畫上圖案。

交通工具

家

色紙尺寸
15×15cm

背面朝上，摺出正中央十字摺痕。

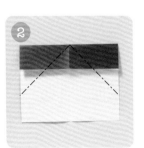

將上方往中央線對齊摺疊。

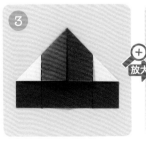

翻面，再將上方左右角往正中央對齊摺疊。

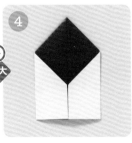

左右側邊往中央對齊摺疊。

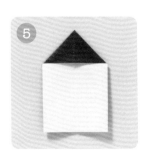

翻回正面。

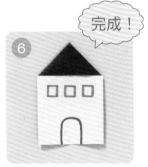

完成！

畫上圖案。

31

交通工具

在來線

色紙尺寸
15×15cm

① 背面朝上,摺出正中央十字摺痕。

② 上下角往正中央對齊摺疊。

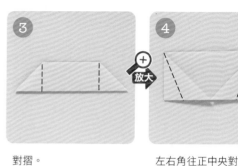

③ 對摺。

④ 左右角往正中央對齊摺疊

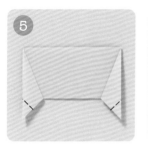

⑤ 將④的角往下摺。

⑥ 將下方左右角摺三角形。

⑦ 將⑥往內摺疊塞入。

⑧ 翻面。

⑨ 畫上圖案。

⑩ 製作3節車廂。

完成!

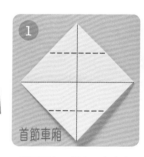

交通工具

新幹線

色紙尺寸
15×15cm

① 首節車廂

背面朝上,摺出正中央十字摺痕。

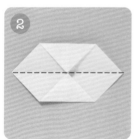

② 上下角往正中央對齊摺疊。

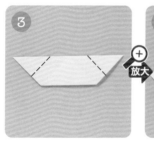

③ 上下對摺。

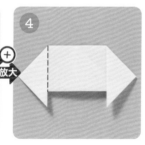

④ 左右角往下摺至圖示模樣。

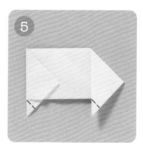

⑤ 左側的三角形往右摺。

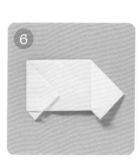

⑥ 下方左右角摺三角形。

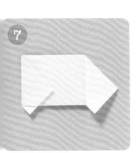
7 將⑥往內摺疊塞入。

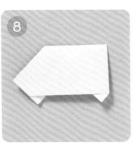
8 翻面，首節車廂完成！

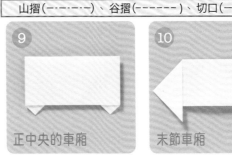
9 正中央的車廂
摺法同P.32在來線。

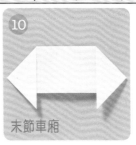
10 末節車廂
依①至④相同方式摺疊。

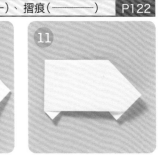
11 在⑥將右側的三角形往左摺，再依⑥至⑧相同方式繼續摺疊。

完成！

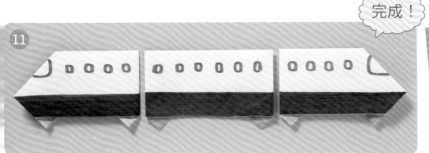
11 製作3節車廂，畫上圖案。

交通工具

大樓

色紙尺寸
15×15cm

1 背面朝上，摺出正中央摺痕。

2 左右側邊往中央線對齊摺疊。

3 上下對摺。
放大

4 將上面1片，往上對摺。

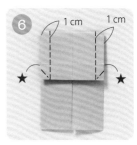
5 將④恢復原狀，確認已作出摺痕。

6 1cm 1cm 將⑤的摺痕■對齊摺邊□往上摺。

完成！

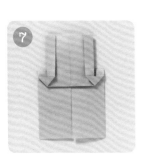
7 上方的左右側邊，皆往內側摺疊，並將★處打開&壓摺成三角形。

8 翻面。

9 畫上圖案。

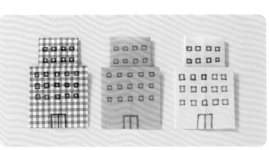

33

交通工具
船

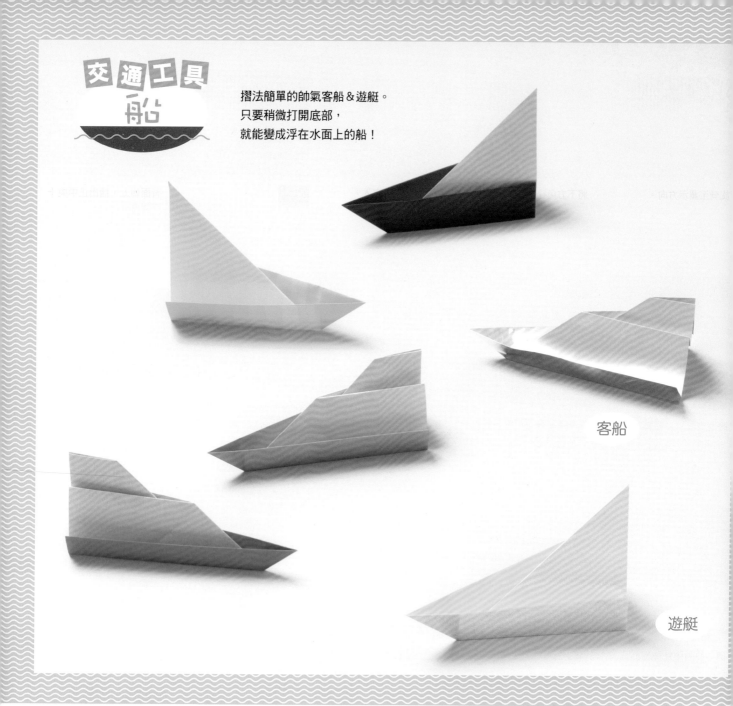

摺法簡單的帥氣客船＆遊艇。
只要稍微打開底部，
就能變成浮在水面上的船！

客船

遊艇

交通工具

遊艇

色紙尺寸
15×15cm

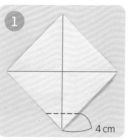

① 背面朝上，摺出正中央十字摺痕。

4 cm

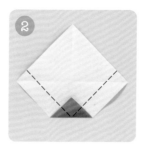

② 下方角往上摺。

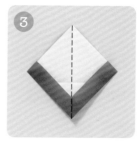

③ 下方的左右底邊，對齊中央線往上斜摺。

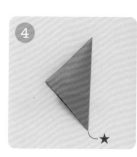

④ 左右對摺。

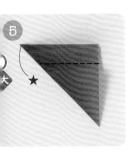

旋轉至圖示方向。

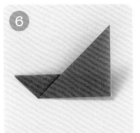

將下方角往上摺。

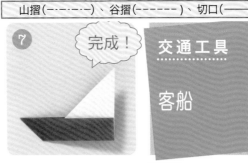

將⑥往內摺疊塞入。

完成！

交通工具

客船

色紙尺寸
15×15cm

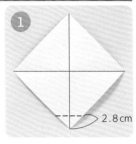

2.8 cm

背面朝上，摺出正中央十字摺痕。

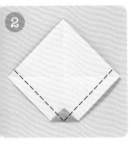

將下方角往上摺。

將下方的左右底邊，對齊中央線往上斜摺。

左右對摺。

放大

旋轉至圖示方向。

將下方角往上摺。

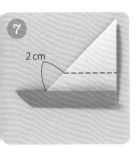

2 cm

將⑥往內摺疊塞入。

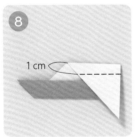

1 cm

將上方角往下摺。

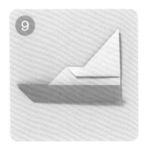

將⑧依圖示位置，往上摺。

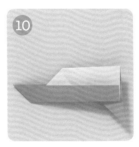

將⑧、⑨恢復原狀，沿著⑧的摺痕朝下往內摺疊塞入。

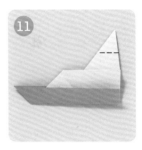

沿著⑨的摺痕朝上往內摺疊塞入。

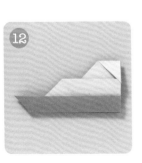

將上方角往下摺。

完成！

將⑫往內摺疊塞入。

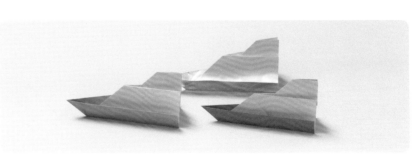

交通交具
空中交通工具

飛機&空中纜車
都是會愈摺愈小的類型，
每個步驟都要確實地摺疊喔！

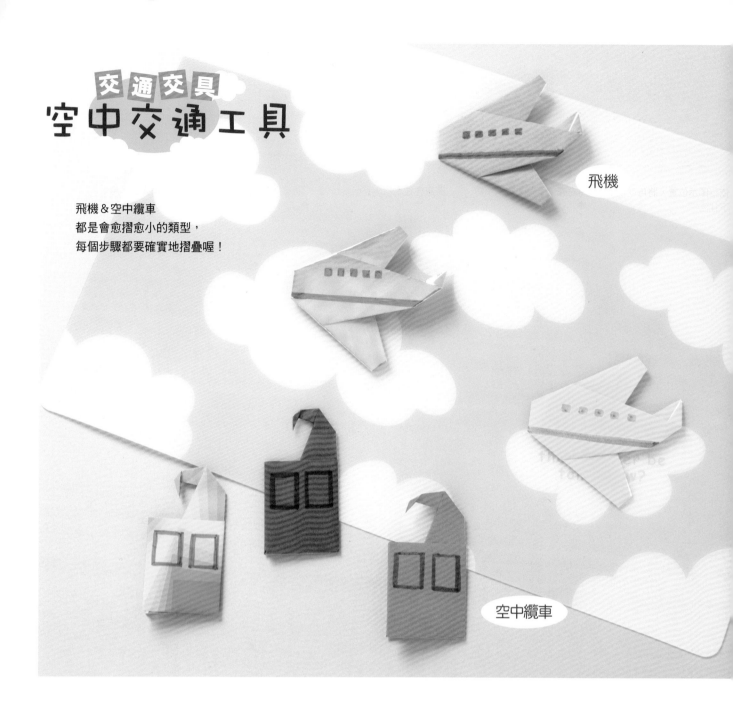

飛機

空中纜車

交通工具

飛行機

色紙尺寸
15×15cm

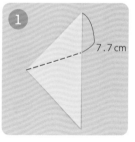

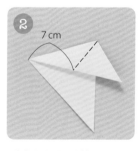

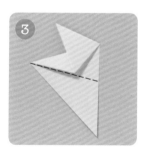

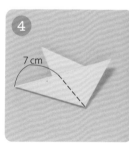

① 背面朝上，摺三角形。

② 將上方角往下斜摺。

③ 依②圖示位置，將角朝左上往回摺。

④ 下方角往上斜摺。

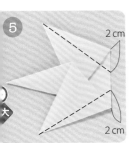

⑤ 依❹圖示位置，將角朝左下往回摺。 2cm 2cm

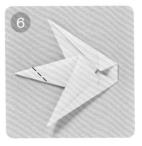

⑥ 將右邊上下角如圖所示摺疊。

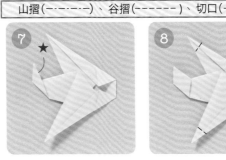

⑦ 將左角往上摺。 ★

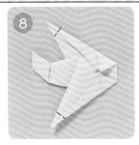

⑧ 將★打開後壓摺。

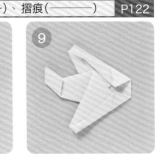

⑨ 摺疊上下角。

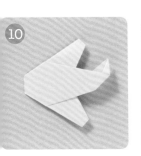

⑩ 翻面。

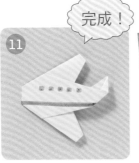

⑪ 畫上圖案。 完成！

交通工具
空中纜車

色紙尺寸
15×15cm

① 背面朝上，摺出正中央摺痕。

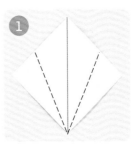

② 將下方的左右側邊往中央線對齊摺疊。

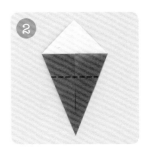

③ 上下對摺作出摺痕後，恢復原狀。

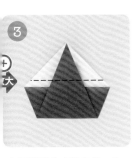

④ 將上方角對齊正中央摺疊。

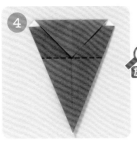

⑤ 下方角往上摺。

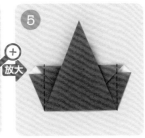

⑥ 左右角往內側摺疊。

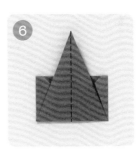

⑦ 左右對摺。

⑧ 上方角往下斜摺。

⑨ 將❽往內摺疊塞入。

⑩ 將❾的角往下摺。

⑪ 將❿往外翻摺。

⑫ 畫上圖案。 完成！

動 物

猴子在山裡，大象在原野上！
問問孩子「動物在哪裡呢？」
將摺好的動物們分配到適合的環境住所吧！

從摺紙到黏貼布置，
都很好玩唷！

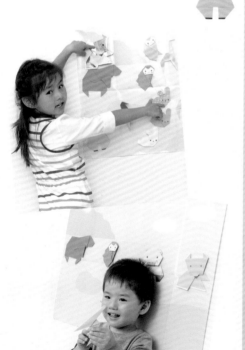

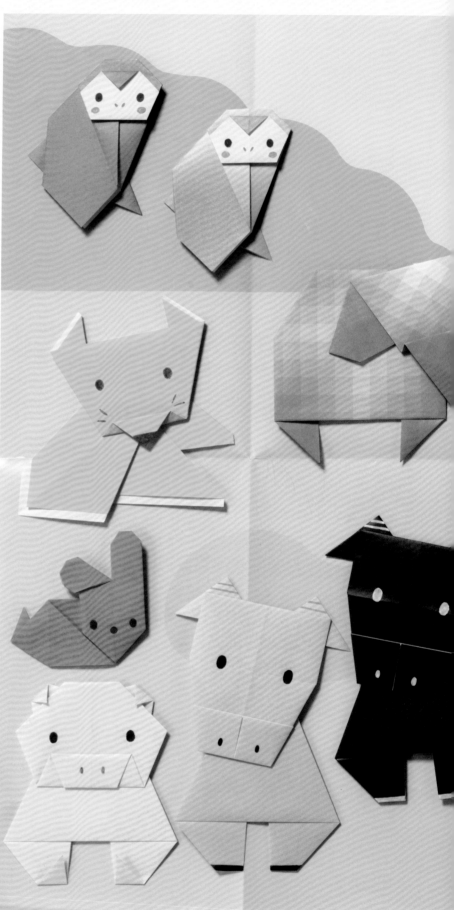

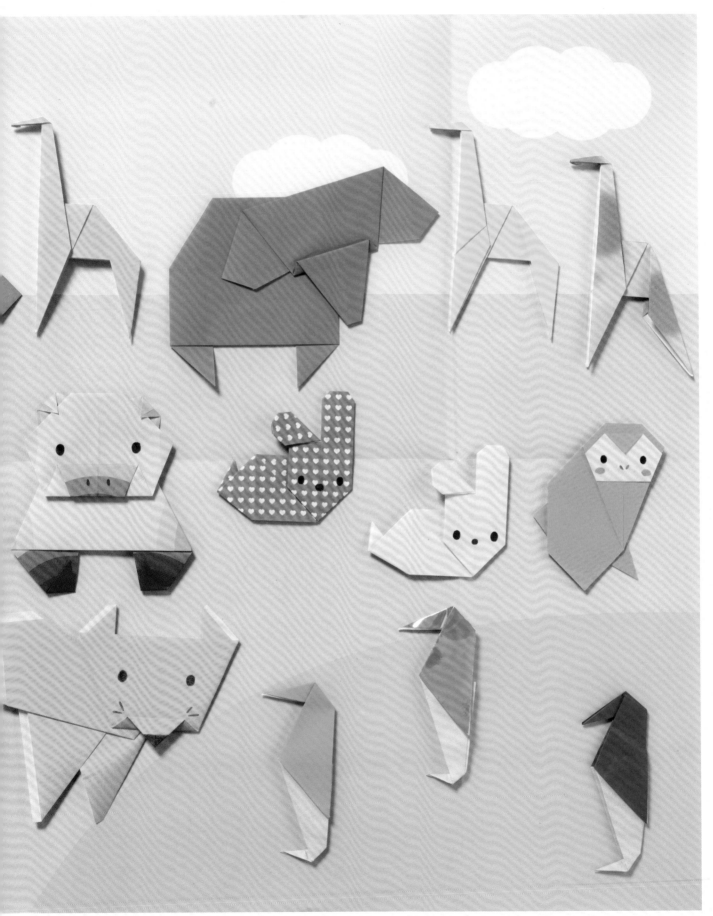

動物 草原

人氣明星的大象＆長頸鹿，
長鼻子＆長脖子最有特色了！
請確實地摺出特徵。

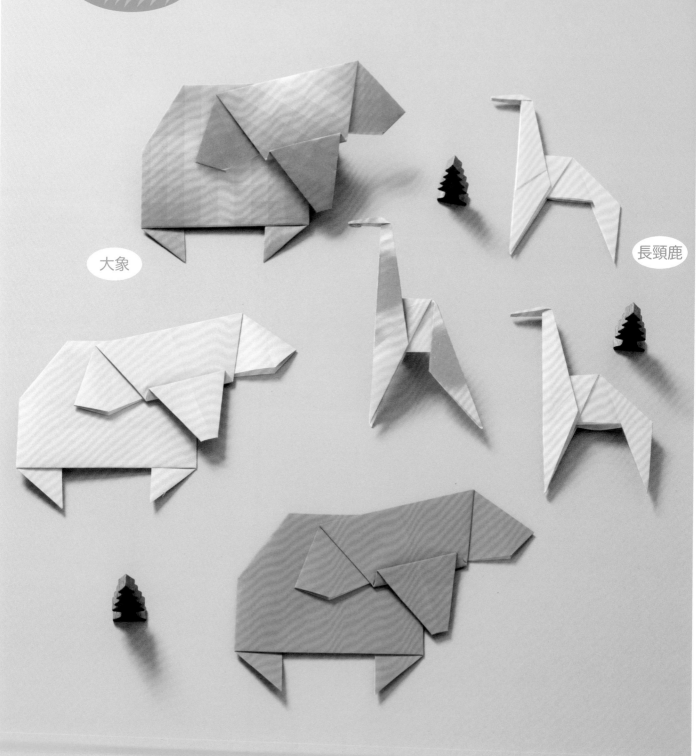

大象

長頸鹿

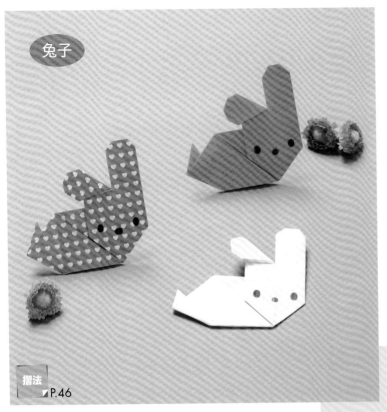

兔子

動物
山林

山林裡小巧可愛的動物們。
兔子是萌萌的粉紅色，
猴子＆狐狸是橘色×褐色。
享受選色的樂趣，一起摺紙吧！

摺法
▲P.46

狐狸

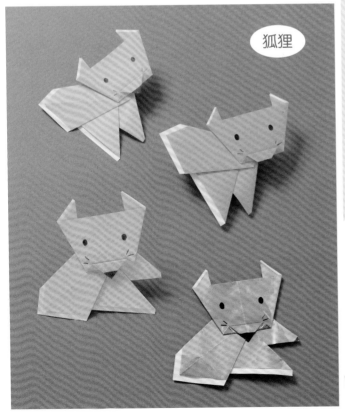

猴子

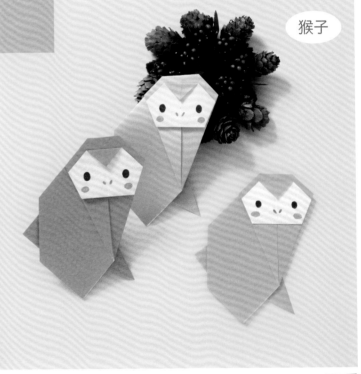

摺法
▲P.45

摺法
▲P.47

動物 農場

可愛的豬＆牛。
畫上眼睛和鼻子超可愛！
臉部可依喜好，
以色筆或蠟筆來畫。

牛

豬

P.48-49 摺法

動物

企鵝

色紙尺寸

15×15cm

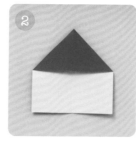

背面朝上，摺出正中央十字摺痕。

將上方左右角對齊正中央摺疊。

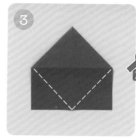

翻面。

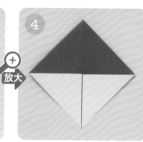

將下方左右角對齊正中央摺疊。

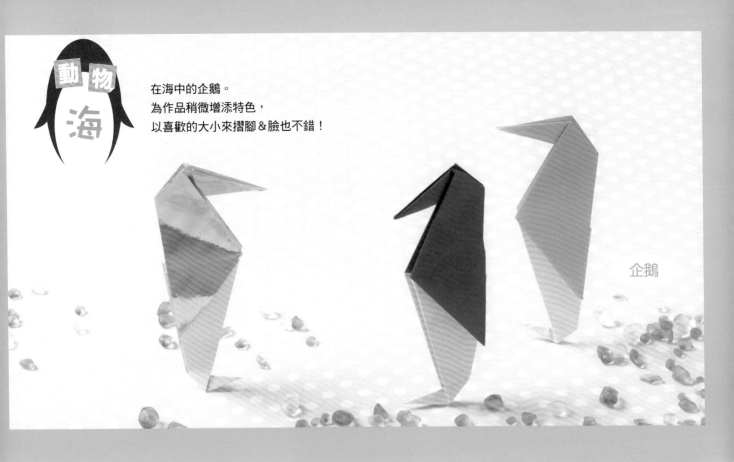

動物
海

在海中的企鵝。
為作品稍微增添特色，
以喜歡的大小來摺腳＆臉也不錯！

企鵝

山摺(－·－·－·－)、谷摺(－－－－－)、切口(————)、摺痕(————) P122

上方左右側邊往中央線對齊摺疊。

下方左右側邊往中央線對齊摺疊。

將⑥恢復原狀，將★的角往外拉出。

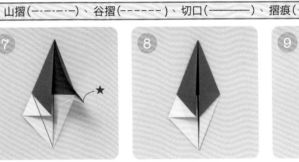

壓摺⑦。

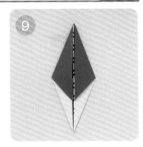

左邊摺法亦同。

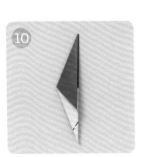

左右對摺。

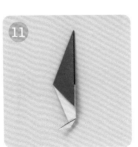

斜摺下方角。

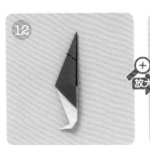

+
放大

將⑪往內摺疊塞入。

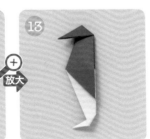

將上方角往下斜摺。

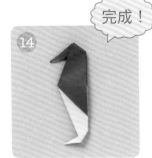

完成！

將⑬往內摺疊塞入。

動物

大象

色紙尺寸
15×15cm

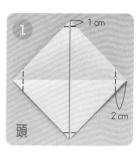
1 cm
2 cm
頭

背面朝上，摺出正中央十字摺痕。

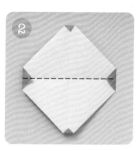

如圖所示，將4個角往內側摺疊。

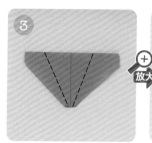
放大

上下對摺。

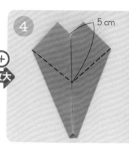
5 cm

左右斜邊往中央線對齊摺疊。

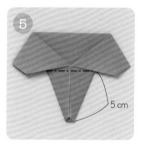
5 cm

如圖所示，上方左右側往下斜摺。

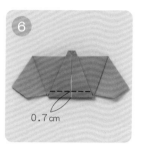
0.7 cm

翻面，將下方往上摺。

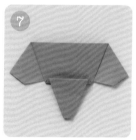

將⑥朝下往回摺。頭部完成！

4 cm
2.5 cm
身體

色紙背面朝上。

2.5 cm

如圖所示，上下往內側摺疊。

如圖所示，左右往內側摺疊。

★

將★處邊角往外拉出。

壓摺⑪。

左邊摺法亦同。

翻回正面，左上角往外側摺疊。身體完成！

完成！

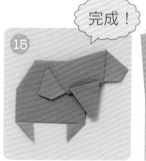

將頭黏在身體上。

動物

長頸鹿

色紙尺寸
15×15cm

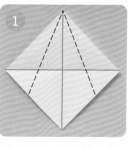

背面朝上，摺出正中央十字摺痕。

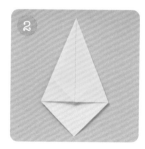

將上方角的左右側邊往中央線對齊摺疊，再恢復原狀，確認已摺出摺痕。

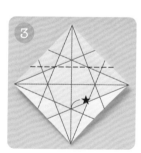
★

其餘3個邊角處，也依②相同方式摺出摺痕。

44

4

上方角對齊★摺疊，再恢復原狀，確認摺出摺痕。

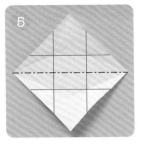

5

其餘3個角也依④相同方式摺出摺痕。

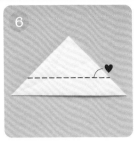

6

將下方往外側對摺。

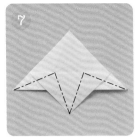

7

將上面1片沿著♥摺痕往下摺。

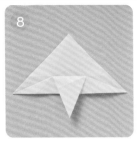

8

沿著摺痕將左右側摺入內側，壓摺平整。

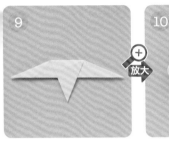

9

另一面也依⑦至⑧相同方式摺疊。

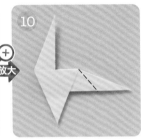

10

放大

將左側以往內摺疊塞入的方式往上摺。

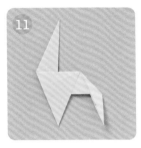

11

沿著摺痕將右側往下摺。

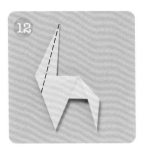

12

將⑪往外翻摺。

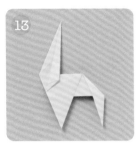

13

將脖子部分的上面1片對摺。（另一面摺法亦同）

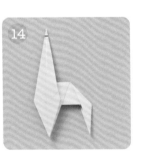

14

往右翻開1層紙。

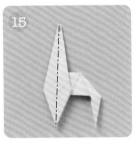

15

將上方角往下摺。

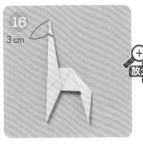

16

3 cm

將左側往外側摺疊。

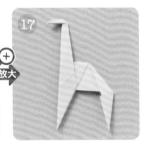

17

放大

上方往左斜摺。

完成！

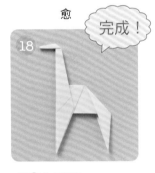

18

將⑰往外翻摺。

動物

猴子

色紙尺寸
15×15cm

1

背面朝上，摺三角形。

2

如圖所示，將右角往左摺疊。

3

將★打開後壓摺。

4

0.5 cm

如圖所示，將上面1片的下方角往上摺。

45

5

將右邊四角形的下方左右側邊，往正中央對齊摺疊。

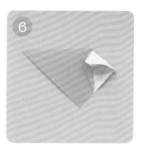

6

將❺恢復原狀，再將❹的◆打開，沿著摺痕往內摺疊塞入。

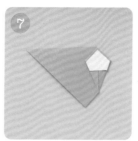

7

另一側摺法亦同。

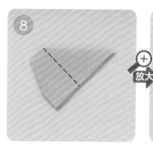

8

翻面。

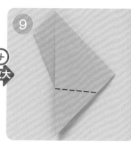

9

將右側上方摺邊對齊中央線，往下斜摺。

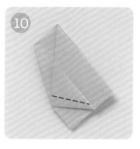

10

如圖所示，將下方往上摺。

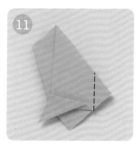

11

將❿朝下往回摺。

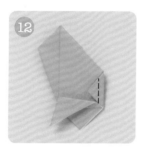

12

如圖所示，將右角往左摺。

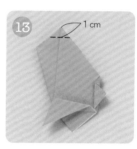

13

1 cm

將⓬朝右往回摺。

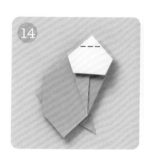

14

翻面，將後側片的上方角往外側摺疊。

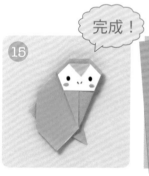

15

完成！

將上方角摺三角形，再畫上臉。

動物

兔子

色紙尺寸
15×15cm

1

背面朝上，摺出正中央十字摺痕。

2

上下往中央線對齊摺疊。

3

翻面。

放大

4

左側往中央線對齊摺疊。

5

將❹的上下摺三角形。

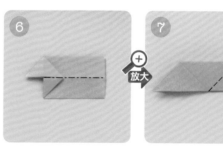

6

放大

將❹★處的裡側邊角往外拉出＆摺疊。（下方摺法亦同）

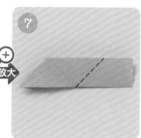

7

將下方往外側對摺。

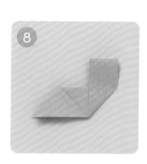

8

將右方下側邊，對齊中央線往上斜摺。

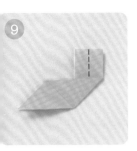

⑨ 將❽往內摺疊塞入。

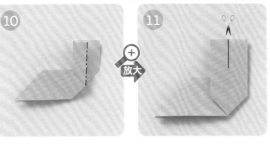

⑩ 將右側上面1片對摺。
（另一面摺法亦同）

⑪ 右側往左翻開1層。

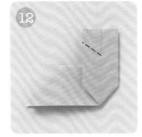

⑫ 從上方中心處剪開一段切口。

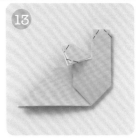

⑬ 將上方的左側往下斜摺。

⑭ 如圖所示，將⑬的邊角往外側摺疊。

⑮ 將左角往外側摺疊。

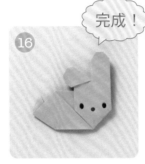

⑯ 畫上臉。

完成！

動物

狐狸

色紙尺寸
15×15cm

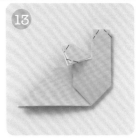

① 背面朝上，摺出正中央十字摺痕。

頭

② 如圖所示，將下方往上摺。

0.5 cm

③ 將下方的左右側邊往中央線對齊摺疊。

2.5 cm

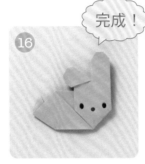

④ 翻面，下方角往上摺。

⑤ 翻面，將左右往內側摺。

⑥ 翻回正面，將④下方角朝下往回摺。頭部完成！

⑦ 背面朝上，上下對摺出中央摺痕。

身體

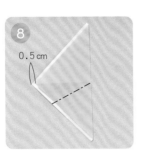

⑧ 如圖所示，將右角往左摺。

0.5 cm

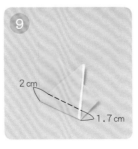

⑨ 翻面，將下方角如圖所示往上斜摺。

2 cm
1.7 cm

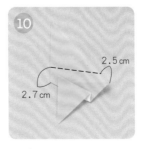

⑩ 將⑨往回朝下斜摺。

2.5 cm
2.7 cm

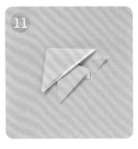

⑪ 如圖所示，將上方往下摺。

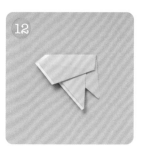

翻面，身體完成！

將頭黏到身體上。

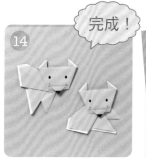

完成！

畫上臉。

色紙尺寸
15×15cm

1

頭

背面朝上，摺出正中央十字摺痕。

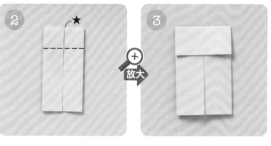

2

左右往中央線對齊摺疊。

放大

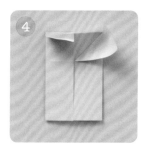

3

上邊往中央線對齊摺疊。

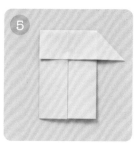

4

將2的★邊角往外拉出。

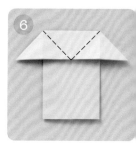

5

壓摺4。

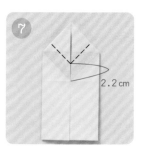

6

左側摺法亦同。

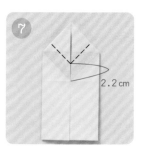

7

2.2 cm

將左右角往上摺。

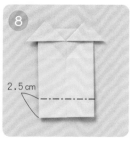

8

2.5 cm

如圖所示，將7摺2個三角形。

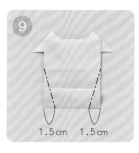

9

1.5 cm　1.5 cm

翻面，將下方往上摺。

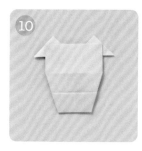

10

將下方左右角往外側摺。頭部完成！

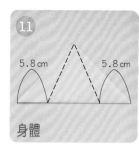

11

5.8 cm　　5.8 cm

身體

背面朝上，摺三角形。

放大

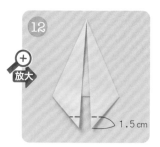

12

1.5 cm

如圖所示，將左右側往下斜摺。

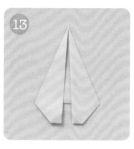

13

將左右側下方角往上摺。

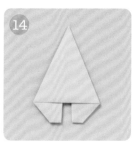

14

翻面，身體完成！

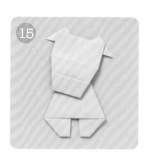

15

將頭黏到身體上。

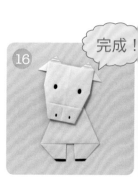

完成！

16

畫上臉&圖案。

動物
••••••••

豬

色紙尺寸
15×15cm

①
頭
背面朝上,摺出中央摺痕。

②

將下方的左右側邊,往正中央對齊摺疊。

③ 放大
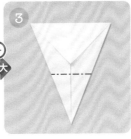
將上方角往下摺。

④
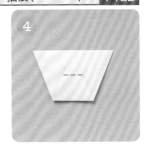
翻面,將下方往上對摺。

⑤
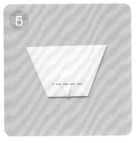
將④往下對摺。

⑥
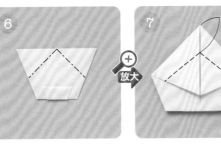
再次將⑤往下對摺。

⑦ 放大 2.3cm
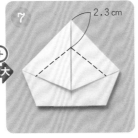
翻面,將上邊的左右兩邊往中央線對齊摺疊。

⑧ 1.5cm
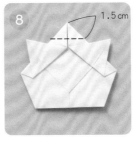
如圖所示,將⑦的2個角往回摺。

⑨
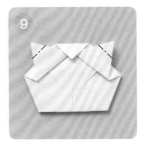
上方角往下摺。

⑩
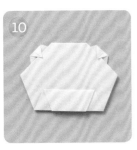
翻面,將上方左右角摺成三角形。頭部完成!

⑪ 5.5cm 5.5cm 放大
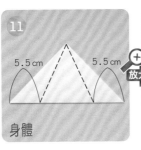
身體
背面朝上,摺三角形。

⑫
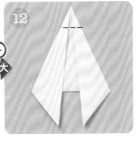
如圖所示,左右往內側斜摺。

⑬
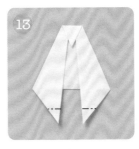
上方角往下摺。

⑭
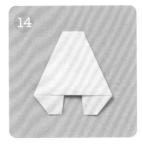
翻面,下方角往上摺。身體完成!

⑮
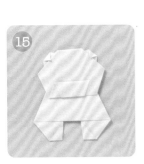
組合頭部&身體。

⑯ 完成!
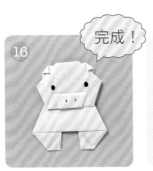
畫上臉。

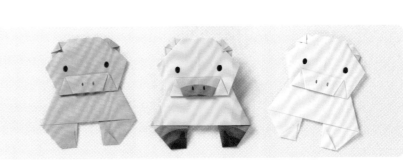

49

野餐

在便當盒中放入摺好的作品，
製作野餐便當！
完成後，互相欣賞對方的便當，
然後大家一起開動吧！

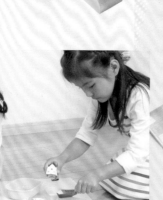

從三明治＆飯糰等主食開始擺放，
就能更輕鬆地配餐。

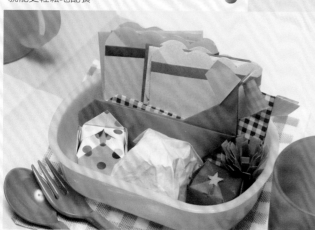

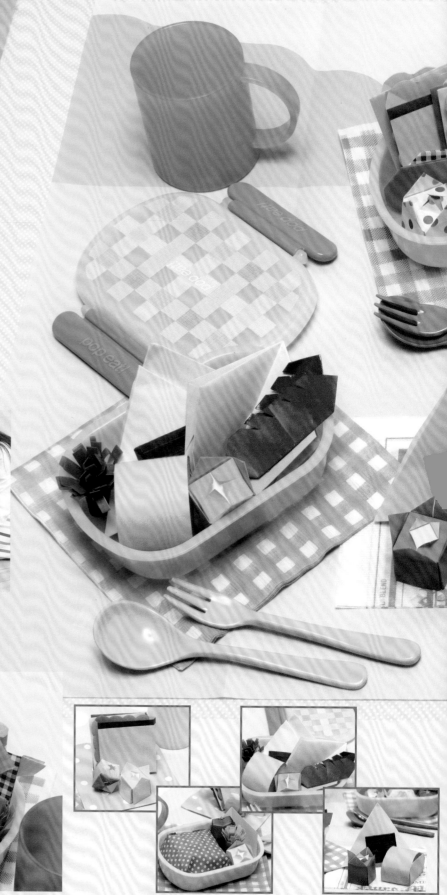

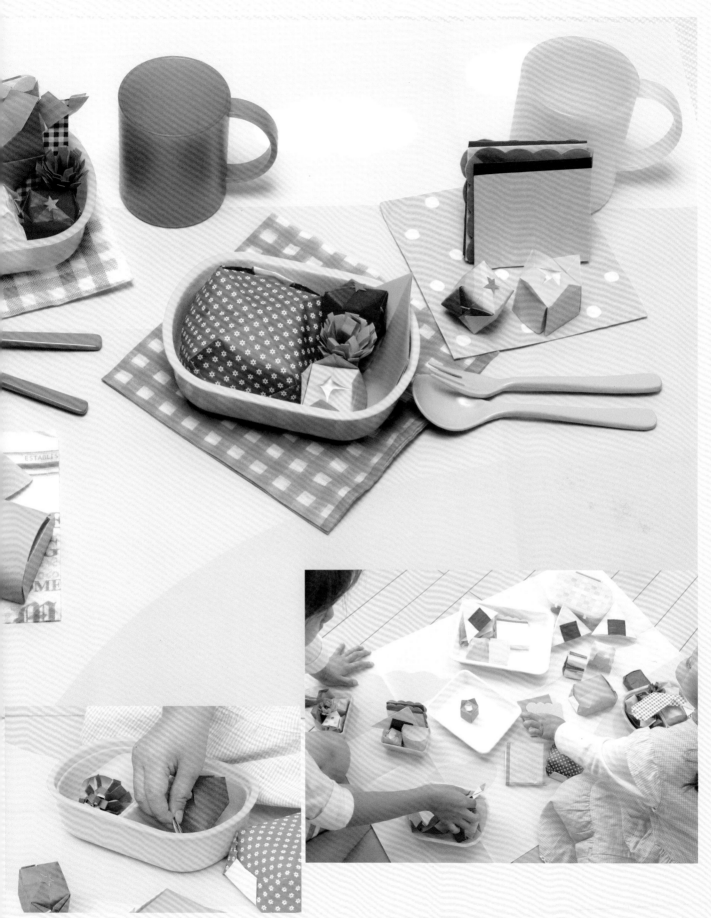

主食
野餐

三明治可以自由替換
各式各樣的餡料。
飯糰&海苔也依喜好的比例來畫吧！

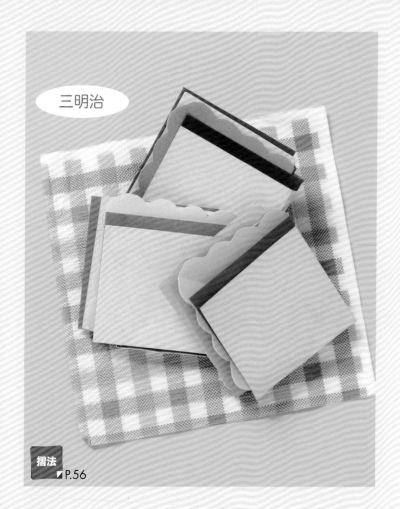

三明治

摺法 P.56

摺法 P.56

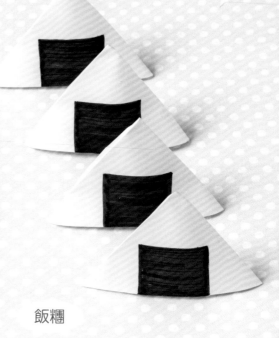

飯糰

蛋包飯

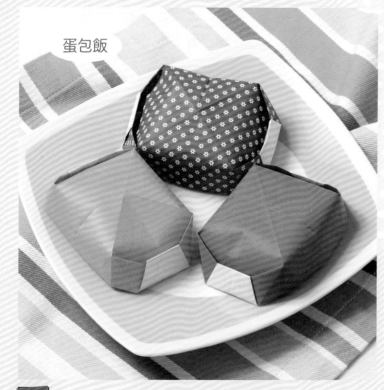

摺法 P.58

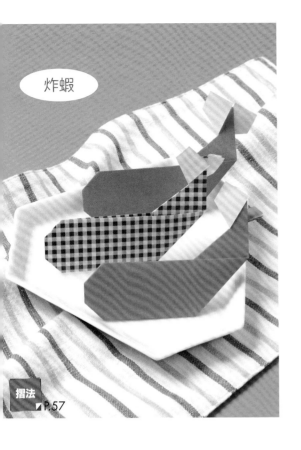

炸蝦

摺法
▶P.57

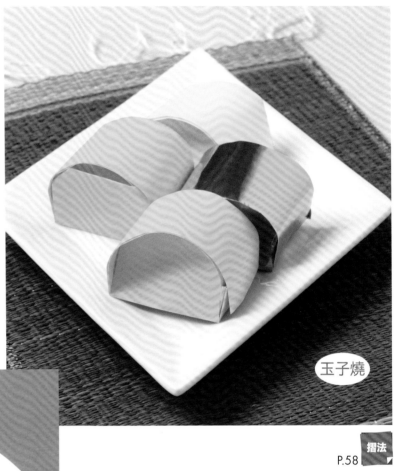

玉子燒

摺法
P.58 ▶

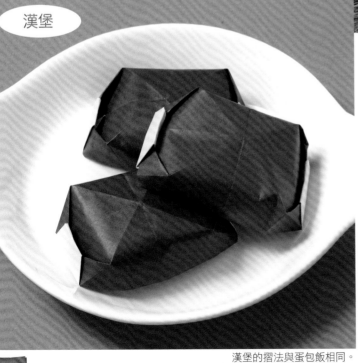

漢堡

漢堡的摺法與蛋包飯相同。

摺法
▶P.58

野餐
配菜

有炸蝦,也有漢堡,
想玩餐廳家家酒也OK!
玉子燒是便當的必備菜。

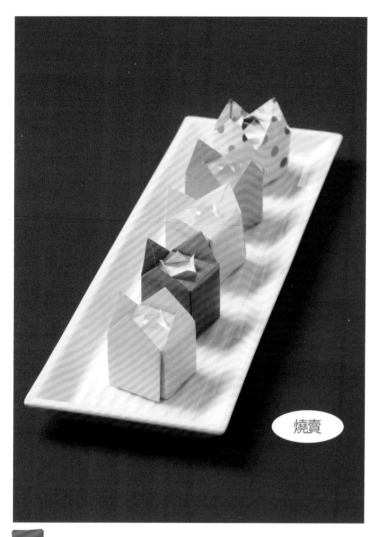

摺法 ▸P.60

野餐配菜

人氣配菜大集合──
燒賣要整齊地摺好！
香腸要剪出漂亮切口！
馬鈴薯沙拉的皺摺作法是美味關鍵！

香腸

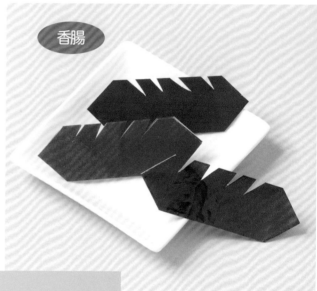

燒賣

馬鈴薯沙拉

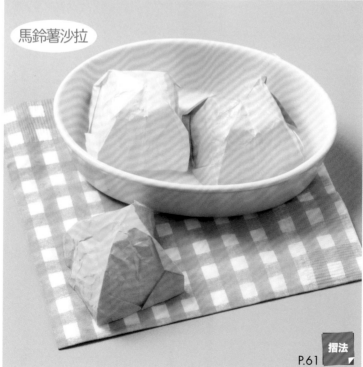

摺法 P.59 ▸

摺法 P.61 ▸

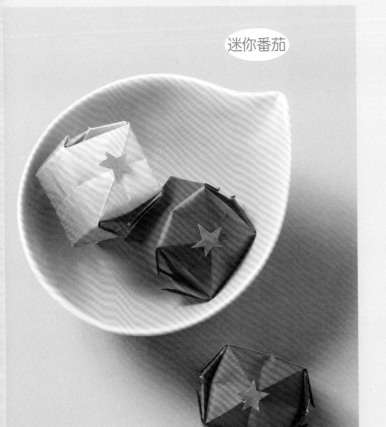

迷你番茄

P.61 摺法

西蘭花

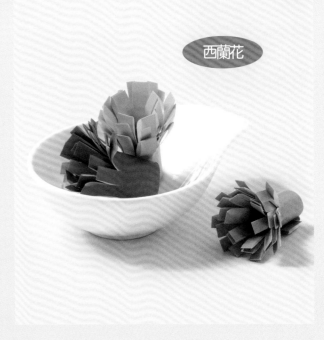

摺法 ▼P.60

生菜

蔬菜沙拉
野餐

紅番茄、綠色葉菜和西蘭花，
都是擺盤裝飾用的常見蔬菜。
多摺一些備用，自由裝入便當吧！

P.57 摺法

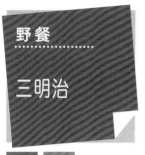

三明治

色紙尺寸
15×15cm

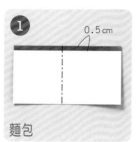

① 0.5cm

麵包

使上方露出0.5cm，將下方往上摺。

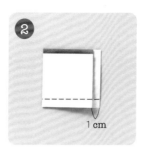

② 1cm

翻面，由左往右，摺至距離右側邊1cm處。（再改由右往左，摺至距離左側邊1cm處）

③

將②展開，確認摺痕。再將下方往上摺1cm。

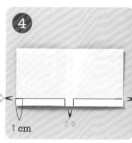

④ 1cm

恢復原狀，剪切口。

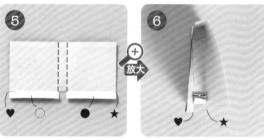

⑤ 放大

將下方的中心處往上摺。

⑥

將左右側對齊摺立，重疊○和●，再將切口先對齊摺疊0.5cm。

⑦

再次摺疊切口。

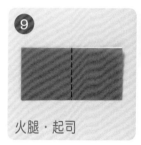

⑧

麵包完成！

⑨

火腿・起司

對摺。

⑩

再對摺。

⑪

另一張摺法亦同，火腿＆起司完成。

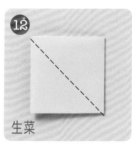

⑫

生菜

先摺至步驟⑩火腿・起司的相同模樣。

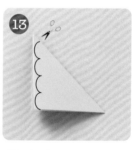

⑬

摺三角形。

⑭

單邊剪波浪狀。

⑮

展開，生菜完成。

⑯ 完成！

在麵包中夾入火腿・起司・生菜。

野餐

飯糰

色紙尺寸
15×15cm

①

摺三角形。

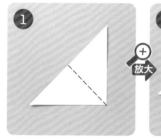

② 放大

2cm

再次摺三角形。

56

將左右側往下斜摺。

翻面。

製作摺痕,將下方左右角往上摺。

將❺恢復原狀,畫上海苔。

將❺左右角塞入裡側。

野餐

炸蝦

色紙尺寸
15×15cm

背面朝上,摺出正中央十字摺痕。

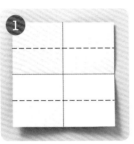

上下往正中央對齊摺疊。

對摺。

將右側下邊對齊中央線往上摺。

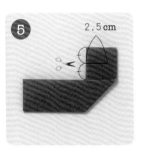

將❹往內摺疊塞入。

剪切口。

將❻切口的上面1片依圖示摺疊。

翻面。

將4個角依圖示摺疊。

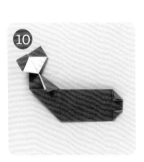

如圖所示,保留★處最下面1片不動,將上層紙往右翻摺。

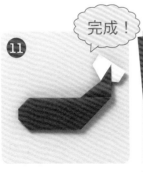

翻面。

野餐

生菜

色紙尺寸
15×15cm

背面朝上,摺三角形。

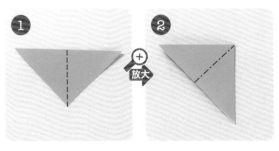

再次摺三角形。

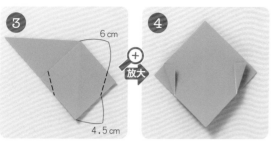

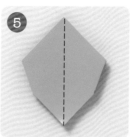
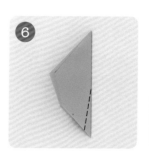
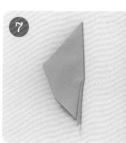

③ 依圖示將上面1片打開後壓摺。（另一面摺法亦同）

④ 斜摺左右角。（另一面摺法亦同）

⑤ 翻摺其中1片。（另一面摺法亦同）

⑥ 對摺。

⑦ 斜摺下角。

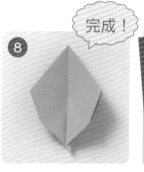

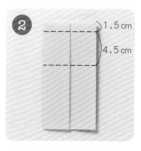

⑧ 展開。

野餐
玉子燒

色紙尺寸
15×15cm

① 背面朝上，摺出正中央摺痕。

② 左右往中央線對齊摺疊。

③ 如圖所示，摺出上方摺痕，再恢復原狀。

④ 展開右側，如圖所示剪切口。

⑤ 將左右側的上下往內側摺疊。

⑥ 將左右側邊依圖示往內側摺疊。

⑦ 將左右側的4個角摺三角形。

⑧ 將下方如圖所示塞入上方邊緣。

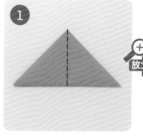
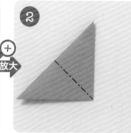
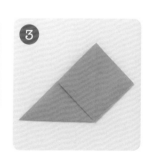

⑨ 將左右塞入內側。

野餐
蛋包飯
漢堡

色紙尺寸
15×15cm

① 背面朝上，摺三角形。

② 再次摺三角形。

③ 依圖示將上面1片打開後壓摺。

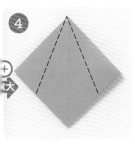

④ 另一面也同樣打開後壓摺。

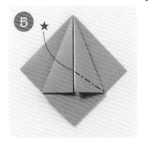

⑤ 將上方的左右側邊往中央對齊摺疊。（另一面摺法亦同）

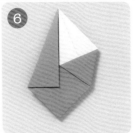

⑥ 將★打開後壓摺。

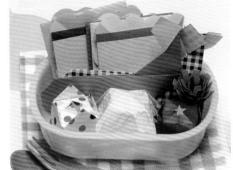

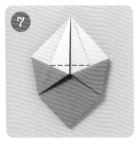

⑦ 左側也同樣打開後壓摺。（另一面摺法亦同）

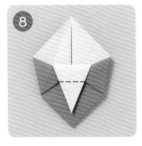

⑧ 將上方的三角形往下摺。（另一面摺法亦同）

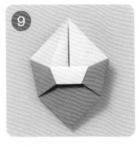

⑨ 將⑧的角摺疊塞入內側。（另一面摺法亦同）

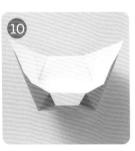

⑩ 撐開。

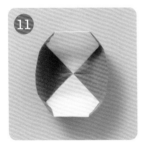

⑪ 左右角往內側摺疊。

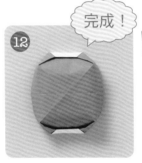

完成！

⑫ 翻面。

野餐

香腸

色紙尺寸
15×15cm

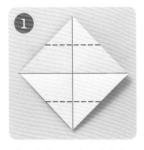

① 背面朝上，摺出正中央十字摺痕。

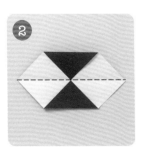

② 上下角往正中央對齊摺疊。

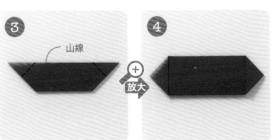

③ 山線
對摺。

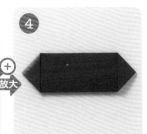

④ 將上方左右角對齊下方角摺疊。

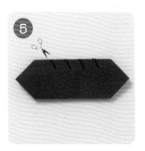

⑤ 將④往內摺疊塞入。

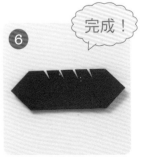

完成！

⑥ 剪切口。

野餐
燒賣

色紙尺寸
15×15cm

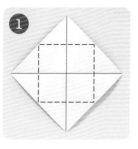
背面朝上，摺出正中央十字摺痕。

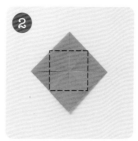
將4個角往正中央對齊摺疊。

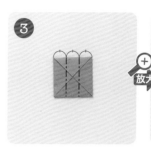
再次將4個角往正中央對齊摺疊。

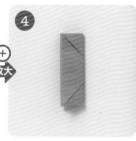
翻面，左右3等分摺疊後恢復原狀，確認摺出摺痕。

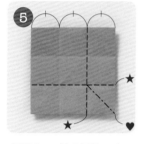
同樣上下3等分摺疊，確認摺出摺痕。

沿著摺痕，依圖示摺疊★和♥。

將❻摺好的內側三角形對摺。

其餘3個角摺法亦同。

翻面，將正中央上方1片往外側摺疊。

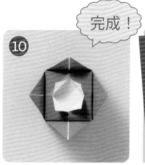
使中心處呈摺立狀態。

完成！

野餐
迷你番茄

色紙尺寸
15×15cm

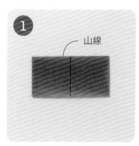
背面朝上，對摺。

再次對摺。

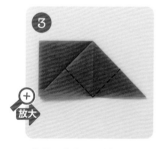
依圖示將上面1片打開後壓摺。（另一面摺法亦同）

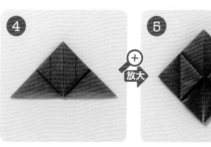
下方左右角對齊上方角往上摺。（另一面摺法亦同）

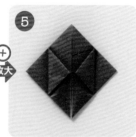
左右角往中央對齊摺疊。（另一面摺法亦同）

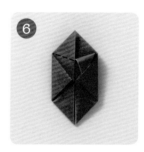
將上方右角塞入❺的三角形中。

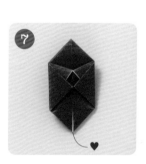
剩餘的上方左角也同樣往下塞入。（另一面摺法同❻❼）

8 從♥的洞吹入空氣，讓其膨脹。

9 裁剪葉片。

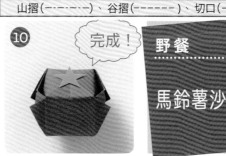

完成！

10 黏貼。

野餐
馬鈴薯沙拉

色紙尺寸
15×15cm

1 背面朝上，對摺。山線

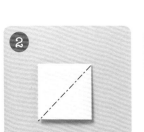

2 再次對摺。

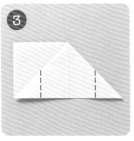

3 依圖示將上面1片打開後壓摺。（另一面摺法亦同）

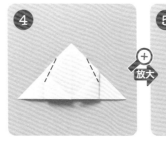

4 左右角往中央對齊摺疊。（另一面摺法亦同）

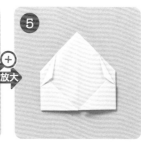

5 斜摺上方左右角。（另一面摺法亦同）放大

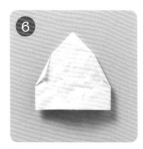

6 展開一次，將紙揉出皺褶，再從❶開始重摺。

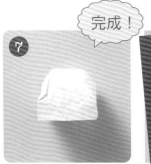

完成！

7 從下方撐開。

野餐
西蘭花

色紙尺寸
7.5×15cm

1 將色紙裁成一半，背面朝上放置。

2 對摺。山線

3 剪切口。

4 將左側的切口往下摺。放大

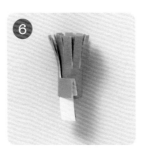

5 將❹往內摺疊塞入。

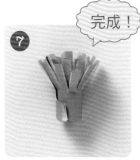

6 從右側開始捲。

完成！

7 將❺露出的邊緣摺入底部的紙縫內側。

來玩吧！

以喜歡的色紙摺出喜歡的東西……
完成後，一起來玩吧！
收集能動的趣味摺紙。
一起開心地玩遊戲！

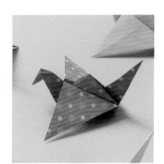

振翅的小鳥

P.64

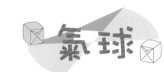

氣球

P.66

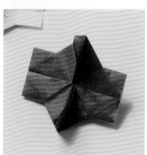

P.68

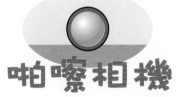

啪嚓相機

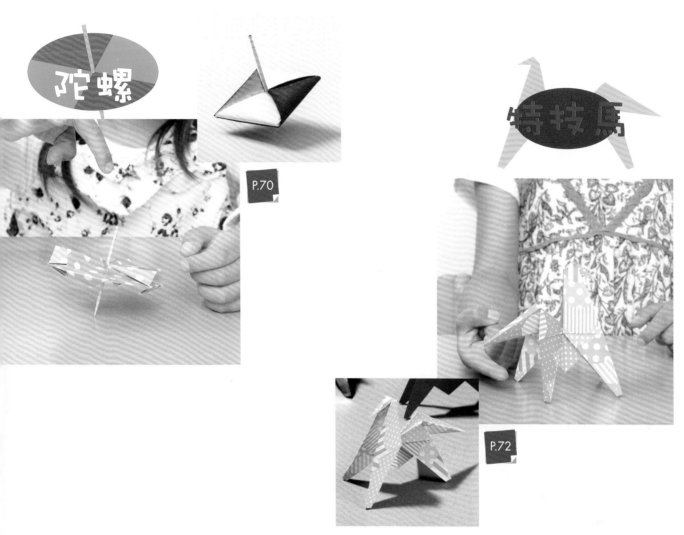

陀螺

P.70

特技馬

P.72

指偶

P.74

玩完之後，擺設成裝飾。

然後，明天再玩吧！

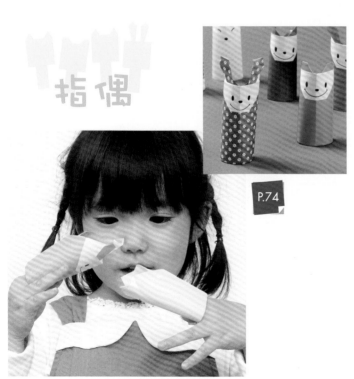

來玩吧！
振翅的小鳥

拉一下尾巴，
翅膀就會活潑地拍動。
這是小朋友也能玩的快樂遊戲。

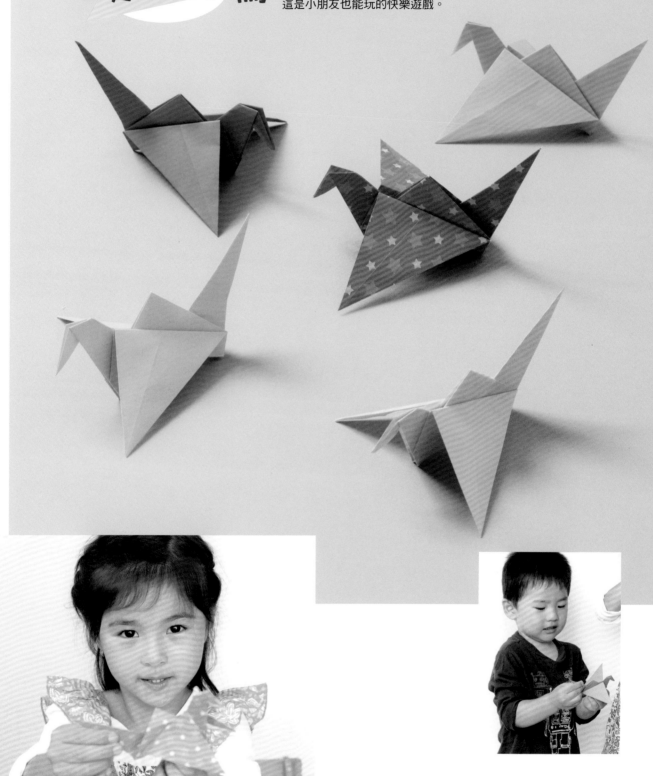

單手拿著翅膀下方的身體。
另一隻手拉推尾巴，讓翅膀拍動。

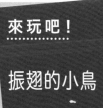

來玩吧！

振翅的小鳥

色紙尺寸

15×15cm

1

背面朝上，摺三角形。

2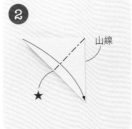

山線

再次摺三角形。

3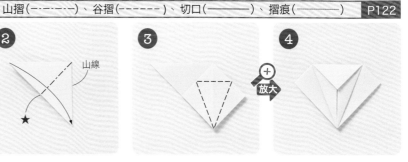

放大

將★打開後壓摺。（另一面摺法亦同）

4

依圖示摺疊＆對齊。

5

將**4**恢復原狀。

6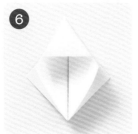

從下方打開上面1片。

7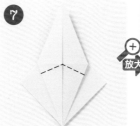

放大

利用摺痕，摺疊**6**。
（另一面依**4**至**7**相同方式摺疊）

8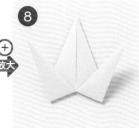

將下方左右角往上斜摺。

9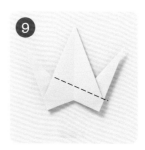

將**8**往內摺疊塞入。

10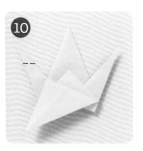

將上面1片往下斜摺。
（另一面摺法亦同）

11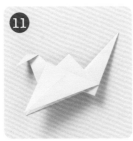

將上方左角往下斜摺。

12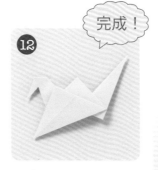

完成！

將**11**往內摺疊塞入。

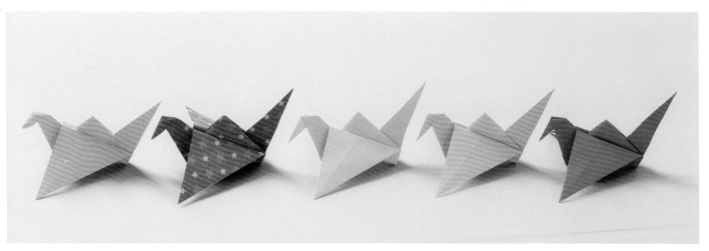

來玩吧！草原

往上輕拍，來玩拋接球的遊戲吧！
只要在摺紙途中加入變化，就能作出翅膀。
摺疊一下，又會變得扁平，相當方便。

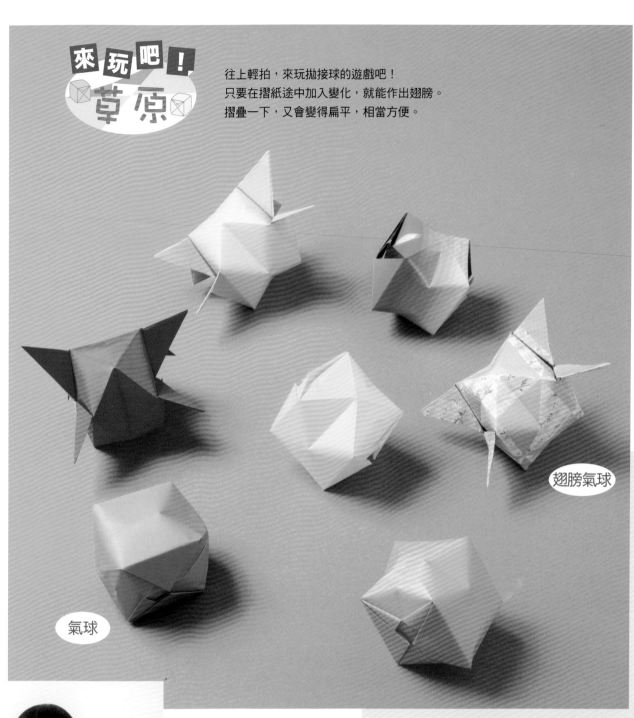

翅膀氣球

氣球

一開始先放在手上……
再試著往上拋吧！

也可以在色紙上畫圖再摺！

來玩吧!

氣球

色紙尺寸
15×15cm

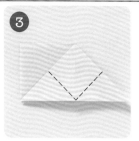

① 山線

背面朝上,上下對摺。

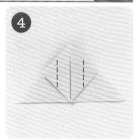

② 再次左右對摺。

③ 依圖示將上面1片打開後壓摺。(另一面摺法亦同)

④ 下方左右角對齊上方角往上摺。(另一面摺法亦同)

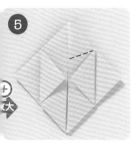

⑤ 左右角往中央對齊摺疊。(另一面摺法亦同)

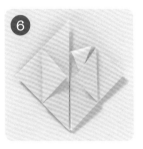

⑥ 將上方右角塞入⑤的三角形裡。

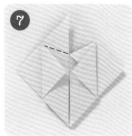

⑦ 塞入三角形裡。

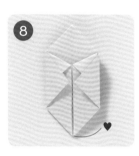

⑧ 上方左角也往下塞入。

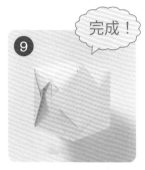

完成!

⑨ 從♥處的洞吹入空氣,使其膨脹。

以油性筆或色筆將色紙畫上圖案或紋路,就能完成原創彩繪的摺紙作品!

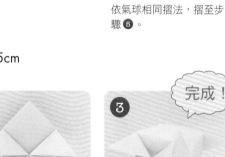

來玩吧!

翅膀氣球

色紙尺寸
15×15cm

① 依氣球相同摺法,摺至步驟⑥。

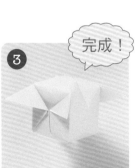

② 上方左右角往下斜摺。(另一面摺法亦同)

完成!

③ 從♥處的洞吹入空氣,使其膨脹。

67

來玩吧！

啪嚓相機

啪嚓——拍照囉！
利用相機摺紙和朋友一起玩拍照遊戲，
開心互動交流。

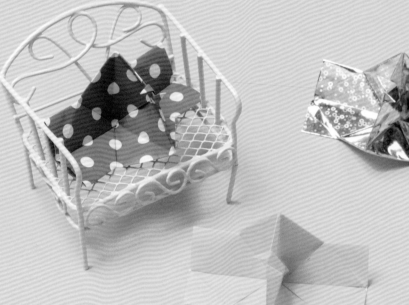

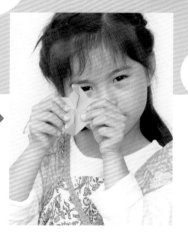

要拍照～了！

看這邊！

啪嚓！！

來玩吧！

啪嚓相機

色紙尺寸
15×15cm

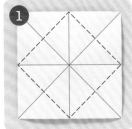

①
背面朝上，摺出正十字、斜十字的摺痕。

②
將4個角往中央對齊摺疊。

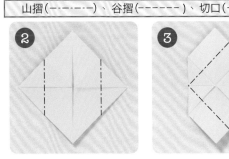

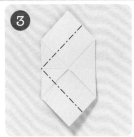

③
翻面，左右角再往中央對齊摺疊。

④
翻面，將上下右側邊往中央線對齊摺疊。

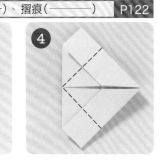

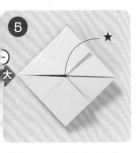

⑤
將上下左側邊往中央線對齊摺疊。

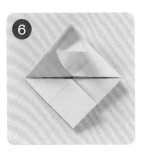

⑥
將★處的裡側邊角往外拉出。

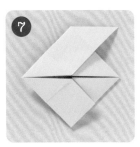

⑦
壓摺 ⑥ 。

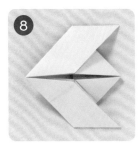

⑧
依相同方式拉出下方的裡側邊角&壓摺。

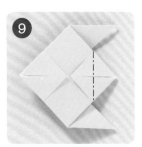

⑨
翻面。

啪嚓相機的玩法

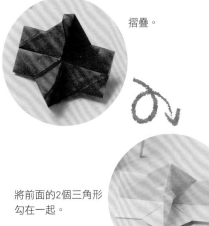

摺疊。

將前面的2個三角形勾在一起。

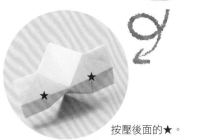

按壓後面的★。

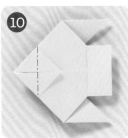

⑩
依圖示將右側的四角形打開後壓摺。

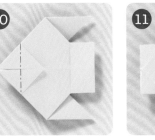

⑪
左側的四角形也同樣打開後壓摺。

山摺

谷摺

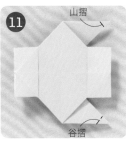

⑫
依圖示摺疊上下尖端。

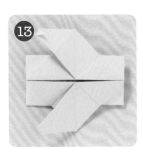

⑬
翻面。

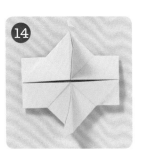

⑭
摺立上下的三角形。

完成！

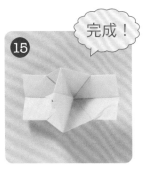

⑮
將 ⑭ 的尖端部分勾在一起。

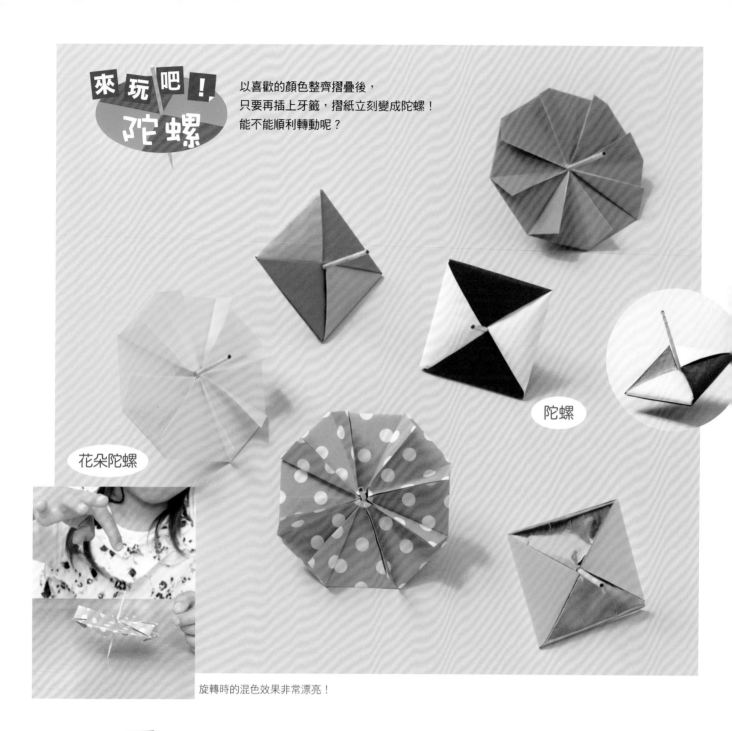

來玩吧！
陀螺

以喜歡的顏色整齊摺疊後，
只要再插上牙籤，摺紙立刻變成陀螺！
能不能順利轉動呢？

陀螺

花朵陀螺

旋轉時的混色效果非常漂亮！

來玩吧！

陀螺

色紙尺寸
15×15cm

① 取2張色紙，背面朝上擺放。

② 放大 各自摺3等分。

③ 依圖示摺疊左右角。

④ 如圖所示交疊。

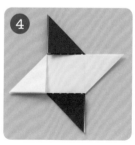

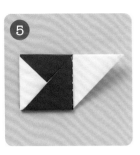

⑤ 依上、左、下的順序往內側摺疊。

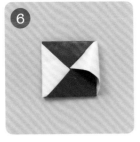

⑥ 將右角塞入上方三角形的內側。

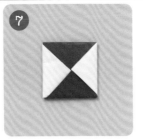

⑦ 塞入固定。

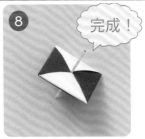

完成！

⑧ 將牙籤插在正中央。

來玩吧！

花朵陀螺

色紙尺寸
15×15cm

❶ 背面朝上，摺出正中央十字摺痕。

❷ 左右往中央線對齊摺疊。

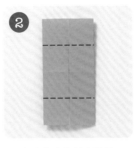

❸ 上下往中央線對齊摺疊。

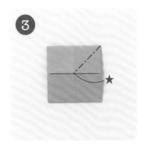

❹ 將★處裡側的邊角往外拉出。

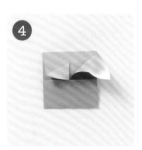

❺ 壓摺❹。

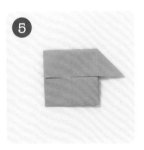

❻ 其餘的3個角摺法亦同。

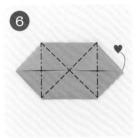

❼ 打開♥角。

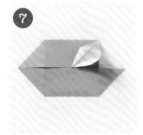

❽ 壓摺❼。

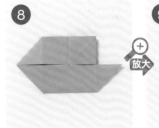

放大

❾ 其餘3個角也同樣打開後壓摺。

完成！

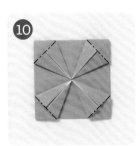

❿ 將8個角如圖所示摺疊&對齊。

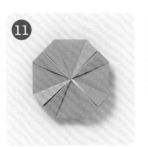

⓫ 將4個角往背面摺疊。

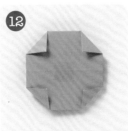

⓬ 翻面，在正中央貼上透明膠帶。

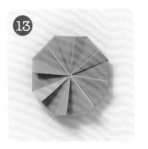

⓭ 翻面，將❿的花瓣撥成相同方向。

⓮ 將牙籤插在正中央。

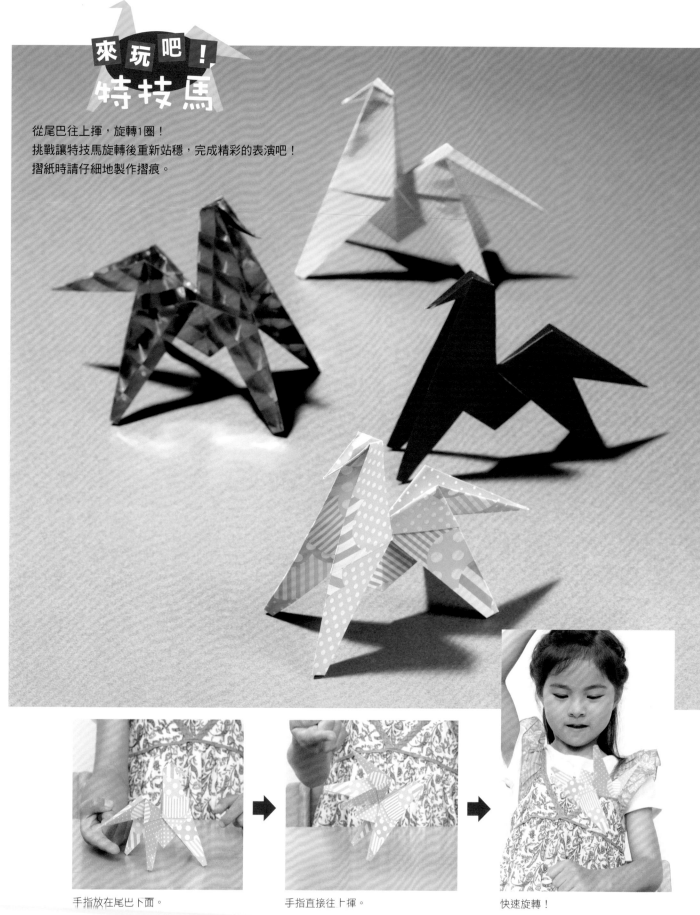

來玩吧！
特技馬

從尾巴往上揮，旋轉1圈！
挑戰讓特技馬旋轉後重新站穩，完成精彩的表演吧！
摺紙時請仔細地製作摺痕。

手指放在尾巴下面。　　　　　　手指直接往上揮。　　　　　　快速旋轉！

來玩吧！

特技馬

色紙尺寸
15×15cm

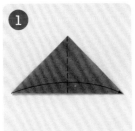
1
背面朝上，摺三角形。

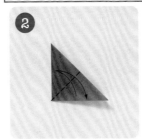
2
再次摺三角形。

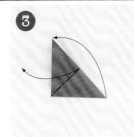
3
將右角往上摺，再恢復原狀，確認摺出摺痕。（另一面摺法亦同）

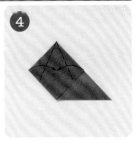
4
依圖示打開上面1片後壓摺。（另一面摺法亦同）

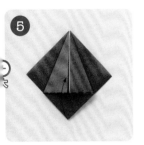
5
將上方左右側邊往中央對齊摺疊。

6
將下方往上摺。

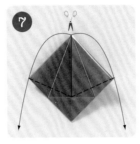
7
將 6 恢復原狀，裁剪切口至摺痕處。（另一面亦同）

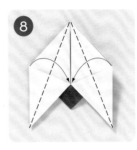
8
將上方左右角往下斜摺。

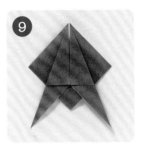
9
左右分別往內側對摺。

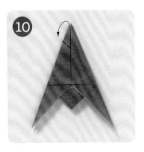
10
另一面也依 8 9 相同方式摺疊。

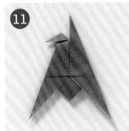
11
將上方左角往下斜摺。

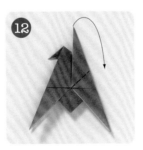
12
將 11 往內摺疊塞入。

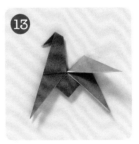
13
將上方右角往下斜摺。

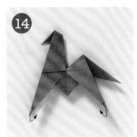
14
將 13 往內摺疊塞入。

迅速站立。

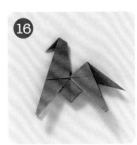
15
將下方的4個角往上摺。

16
將 16 往內摺疊塞入。

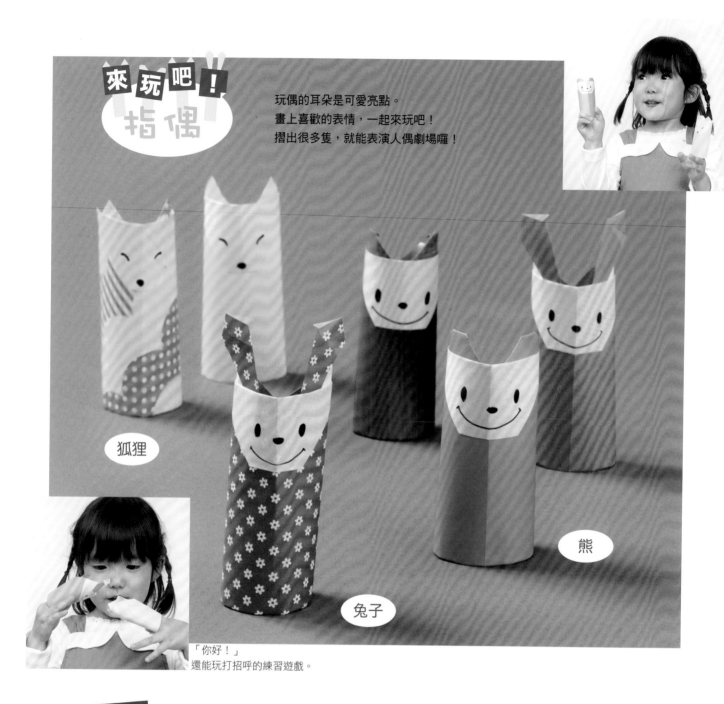

來玩吧！
指偶

玩偶的耳朵是可愛亮點。
畫上喜歡的表情，一起來玩吧！
摺出很多隻，就能表演人偶劇場囉！

狐狸

兔子

熊

「你好！」
還能玩打招呼的練習遊戲。

1
熊

背面朝上，摺出正中央十字摺痕。

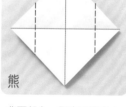

2
1 cm
1 cm

依圖示將左右角往內側摺疊。

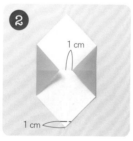

3
2.5 cm

翻面，將下方角往上摺。

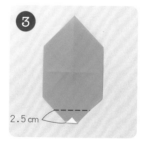

4
4 cm
0.5 cm

再次往上摺，並在上方剪切口。

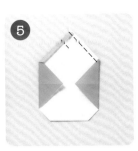

5

翻面,將左側上邊往內側摺。(右側摺法亦同)

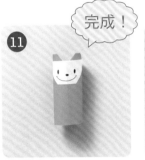

6

將上方左角斜摺。

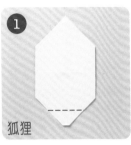

7
放大

上方右角摺法亦同。

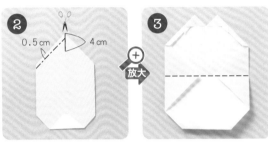

8
放大

對摺。

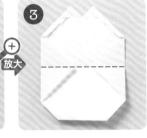

9

畫上臉。

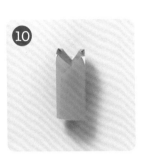

10

捲成圓環,將邊端塞入另一端內側。

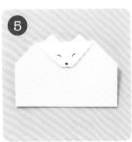

11
完成!

塞入固定成筒狀。

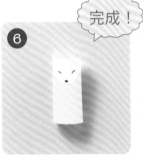

1
狐狸

依熊相同方式摺至步驟 **3**。

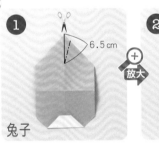

2

0.5 cm　4 cm

依圖示將下方往上摺,並在上方剪切口。

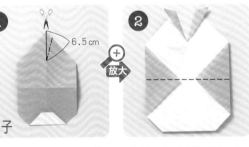

3
放大

依熊的步驟 **5** 至 **7** 相同方式摺疊。

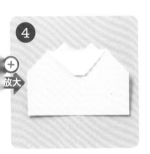

4
放大

對摺。

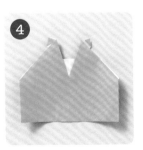

5

畫上臉。

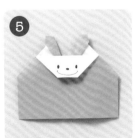

6
完成!

捲成圓環,將邊端塞入另一端內側。

1
兔子

依熊相同方式摺至步驟 **4**,再依圖示剪切口。

2

6.5 cm
放大

翻面,依圖示摺疊切口左右側。

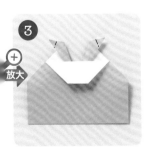

3
放大

對摺。

4

翻面,依圖示摺疊上方2個角。

5

翻面,畫上臉。

6
完成!

捲成圓環,將邊端塞入另一端內側。

一起比賽！

這些是能大家同樂的摺紙。
大家一起摺紙，
誰的比較強？誰的比較快？
決定好主題，就來比賽吧！

飛機

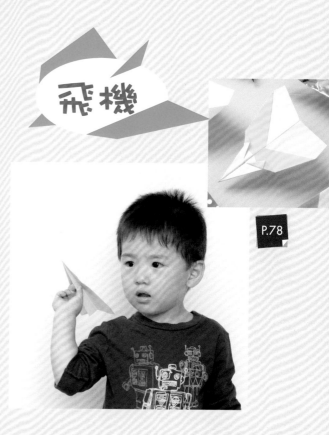

P.78

釣魚

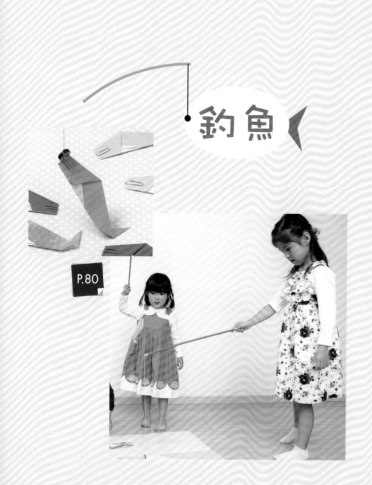

P.80

吹氣比賽

P.82

咚咚紙相撲

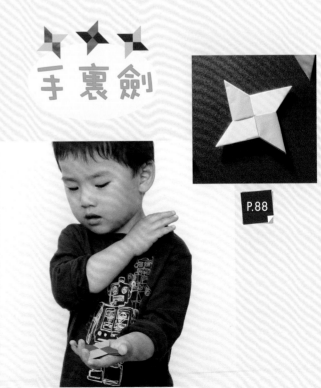

彈跳青蛙

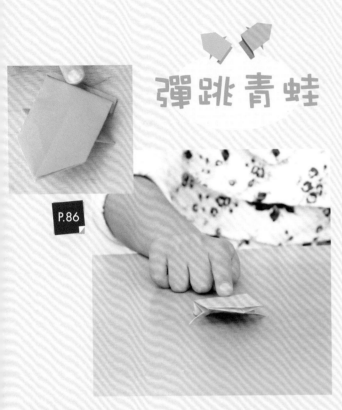

P.86

手裏劍

P.88

只要多摺幾次，

其中就可能會出現很強的作品，

因此請試著摺出許多摺紙吧！

飛機
一起比賽！

誰的會飛得最遠呢？來比賽吧！
不論是摺法或投擲方式，
只要花點工夫，飛機就能飛得更遠。

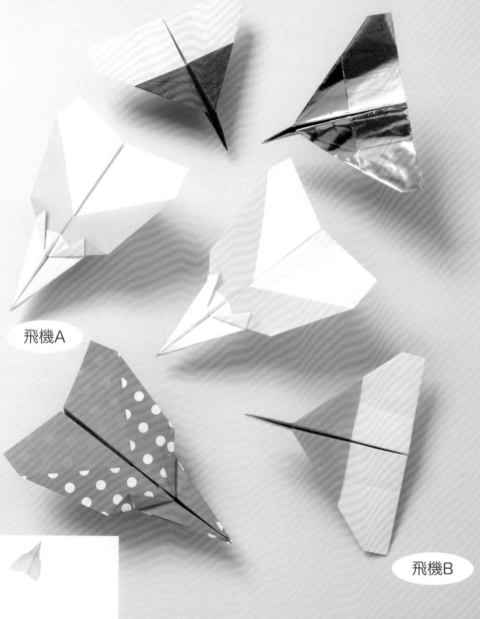

飛機A

飛機B

在即將放手的同時，
用力往前投擲！

一起比賽！

飛機A

色紙尺寸
15×15cm

❻

將❺朝左往回摺。

一起比賽！

飛機B

色紙尺寸
15×15cm

❻

將上下左側邊往橫向中央
線對齊摺疊。

❶ 背面朝上，摺出中央摺痕。

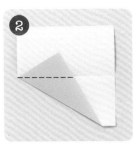

❷ 依圖示斜摺。

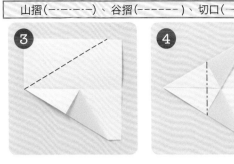

❸ 將❷的角在中央線處朝下往回摺。

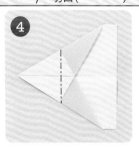

❹ 上半部摺法同❷❸，在中央線處往回摺。

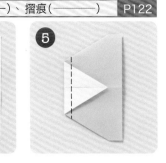

❺ 翻面，依圖示摺疊左角。

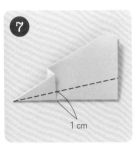

❼ 依圖示朝左往回摺後，上下對摺。

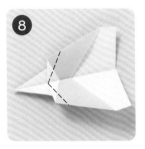

❽ 依圖示將上面1片往下斜摺。（另一面摺法亦同）

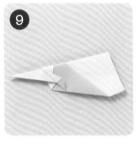

❾ 將正中央的角摺三角形。（另一面摺法亦同）

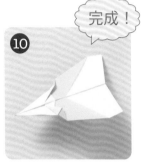

❿ 展開機翼。

完成！

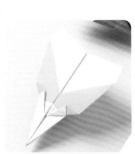

❶ 背面朝上，摺出正中央十字摺痕，再將上下往中央對齊摺疊。

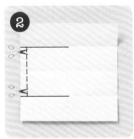

❷ 將❶恢復原狀，剪切口。

❸ 中央左側邊往右摺1cm。

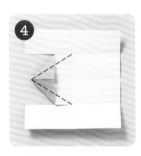

❹ 將❸的左側上下邊往中央對齊摺疊。

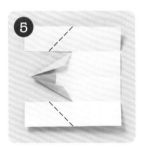

❺ 再次斜摺。

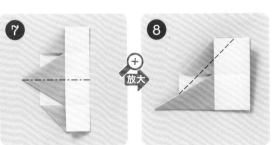

❼ 翻面，右側邊往縱向中央線對齊摺疊。

＋放大

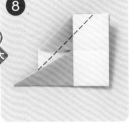

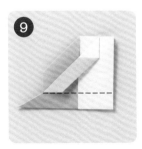

❽ 對摺。

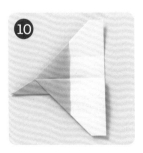

❾ 依圖示斜摺左上側。（另一面摺法亦同）

❿ 將上面1片往下摺。（另一面摺法亦同）

⓫ 展開機翼。

完成！

79

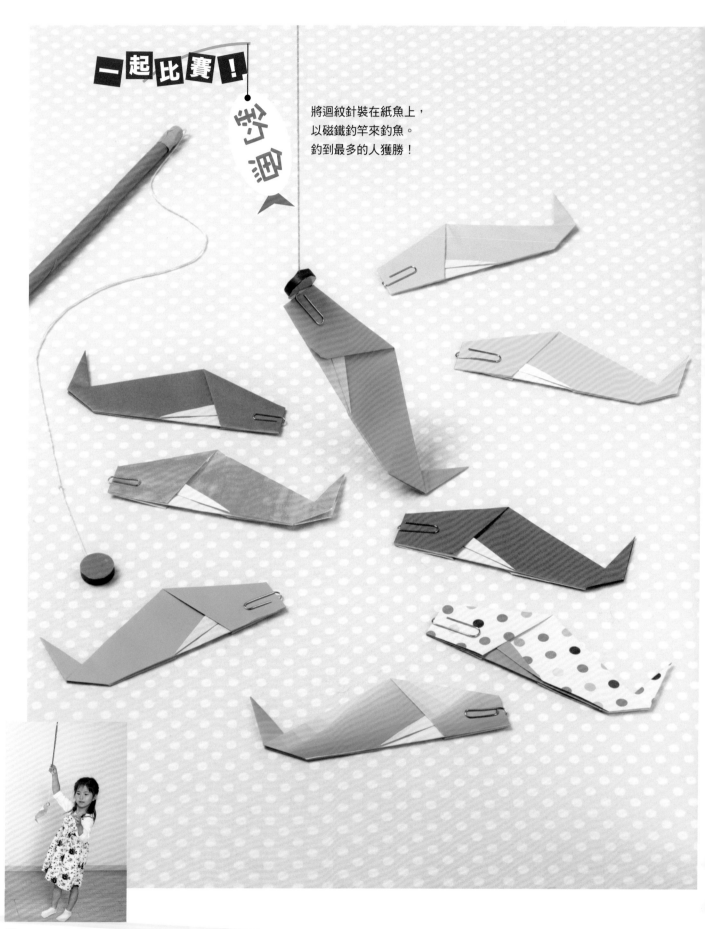

一起比賽！

釣魚

將迴紋針裝在紙魚上，
以磁鐵釣竿來釣魚。
釣到最多的人獲勝！

一起比賽!
.....................

釣魚

色紙尺寸
15×15cm

① 背面朝上,摺出正中央摺痕。

② 將右側上下邊往中央線對齊摺疊。
1.5 cm
6 cm

③ 依圖示摺疊 **②** 的邊角。

④ 將左側上下邊往中央線對齊摺疊。

⑤ 翻面,左角往正中央對齊摺疊。
放大

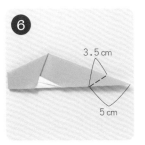

⑥ 對摺。
3.5 cm
5 cm

⑦ 將右角往上斜摺。

⑧ 將 **⑦** 往內摺疊塞入。
完成!

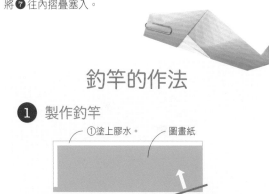

將景紙當作海洋,
讓魚在上面游泳吧!

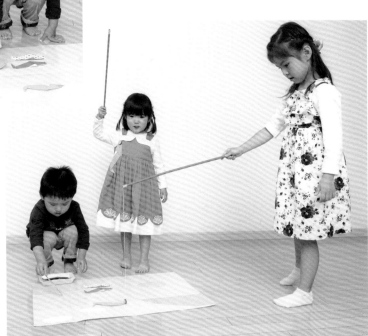

使用遊戲景紙書衣!

釣竿的作法

① 製作釣竿
①塗上膠水。 圖畫紙
②以棒針或筷子輔助捲紙。

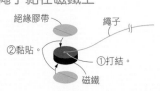

② 將繩子黏在磁鐵上
絕緣膠帶
繩子
②黏貼。
①打結。
磁鐵

③ 將磁鐵黏在釣竿上
以絕緣膠帶捆捲,黏貼固定。

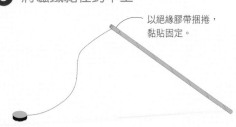

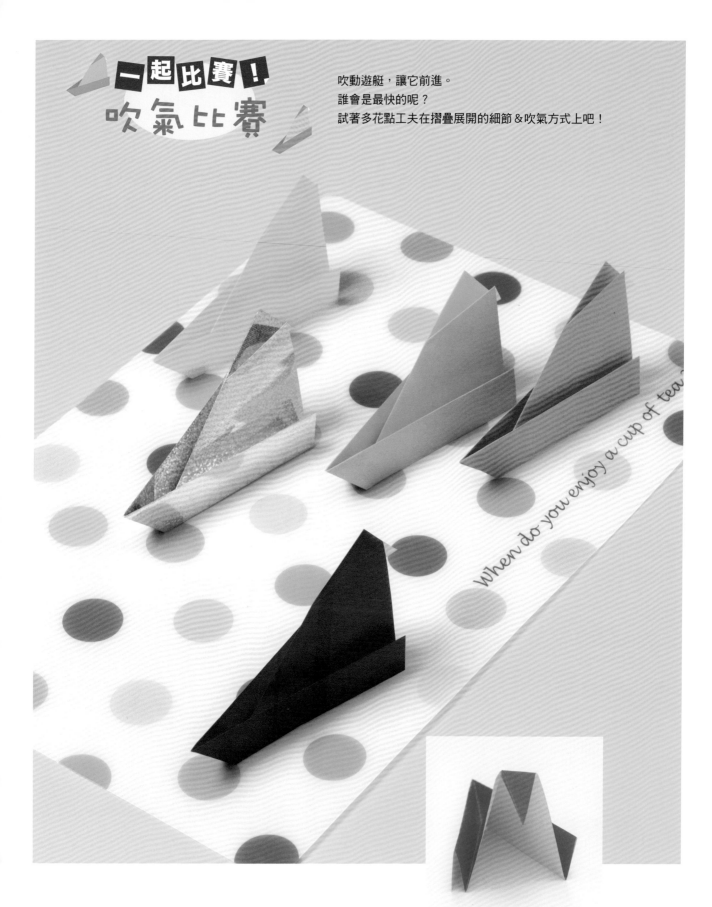

一起比賽！
吹氣比賽

吹動遊艇，讓它前進。
誰會是最快的呢？
試著多花點工夫在摺疊展開的細節＆吹氣方式上吧！

When do you enjoy a cup of tea?

後側是打開的狀態。

一起比賽!

吹氣比賽

色紙尺寸
15×15cm

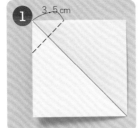
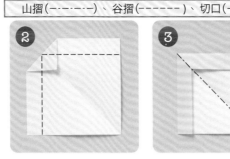
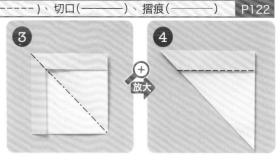

背面朝上,摺出中央摺痕。

摺疊左上角。

上邊＆左側邊對齊❷的摺角摺疊。

放大

對摺。

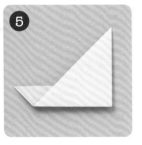
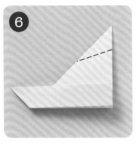
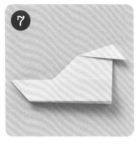
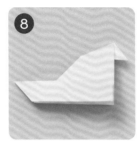

完成!

將下方往上摺。

將❺往內摺疊塞入。

將上方角往下斜摺。

將❼往內摺疊塞入。

將後側打開。

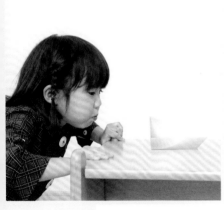

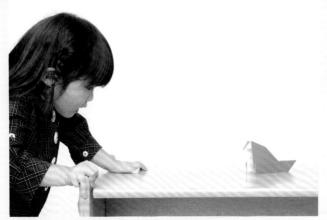

遊艇後側是打開的狀態,只要朝那裡吹氣,遊艇就會前進。

畫上圖案再摺也不錯喔!

一起比賽！
咚咚紙相撲

「加把勁！沒出界！」
製作土俵，再咚咚敲打，一決勝負。
以喜歡的顏色摺製強勁的力士吧！

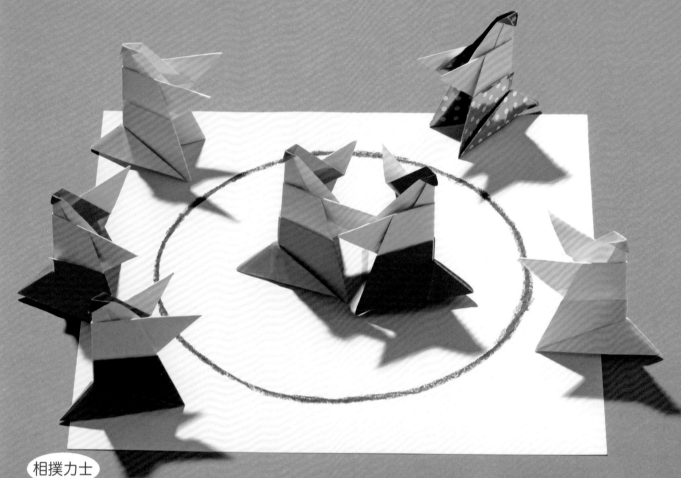

相撲力士

跌出土俵或倒地就輸了！
土俵也可以簡單畫圓完成。

一起比賽！

相撲力士

色紙尺寸
15×15cm

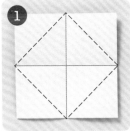

背面朝上，摺出正中央十字摺痕。

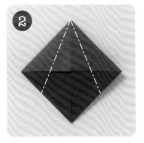

將4個角往正中央對齊摺疊。

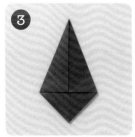

翻面，再將上方的左右側邊往中央對齊摺疊。

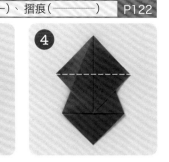

將後側面的摺角展開。

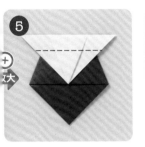

將上方對摺。

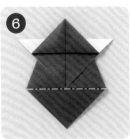

將❺朝上往回摺。

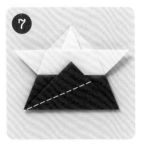

翻面，依❻圖示將下角往上摺。

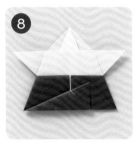

將❼往下斜摺。

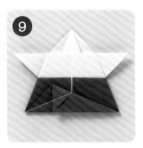

將❽恢復原狀，右側也以相同方式斜摺。

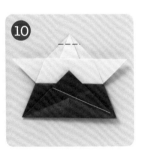

將❾恢復原狀，確認摺出摺痕。

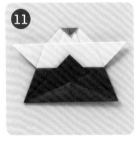

將❿上方角往下摺。

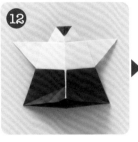

一邊沿著❿的摺痕摺立下方三角形，一邊對摺。

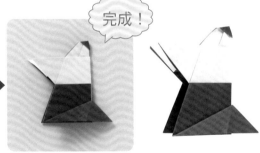

完成！

咚咚敲打土俵臺。

土俵的作法

紙張土俵

圖畫紙

以圓規畫圓，再以蠟筆描圖。

蠟筆

紙箱土俵

裁剪＆黏貼圖畫紙。

將圖畫紙貼在空箱上。

以圓規畫圓，再貼上圓繩。

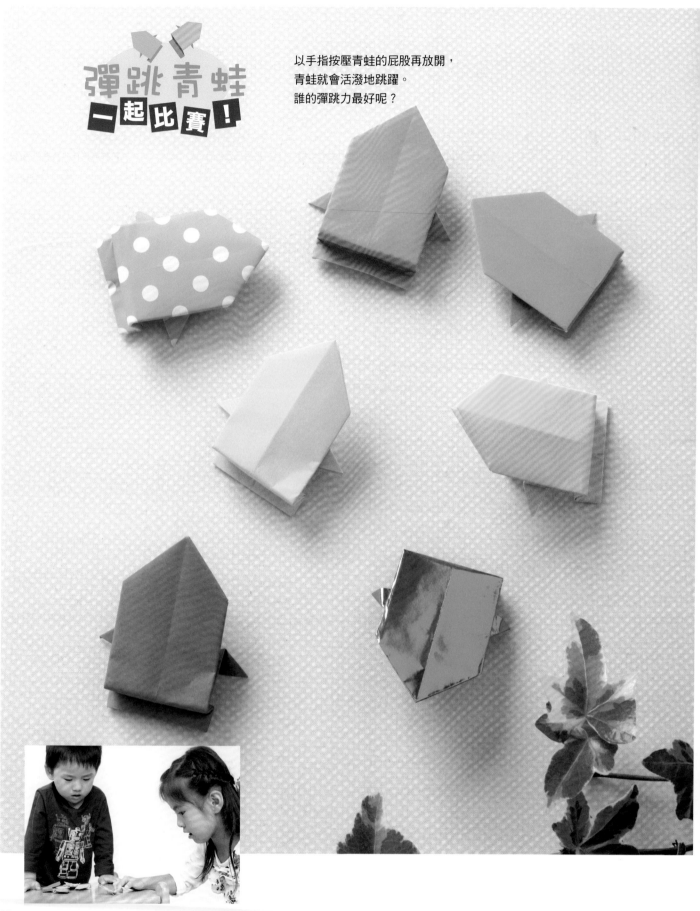

彈跳青蛙
一起比賽！

以手指按壓青蛙的屁股再放開，
青蛙就會活潑地跳躍。
誰的彈跳力最好呢？

一起比賽！

彈跳青蛙

色紙尺寸
15×15cm

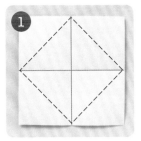

背面朝上，摺出正中央十字摺痕。

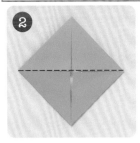

將4個角往正中央對齊摺疊。

對摺。

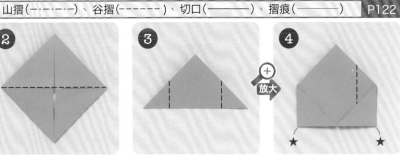

左右角往正中央對齊摺疊。

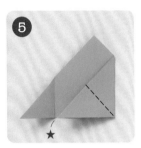

將❹恢復原狀，將右角對齊★摺疊。

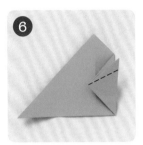

將❺的角往上斜摺。

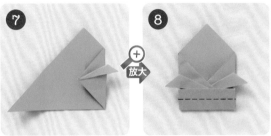

將❻的角往下斜摺。（左側摺法亦同）

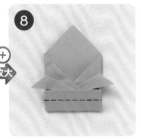

將下方往上摺。

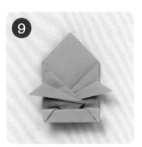

再朝下往回摺。

完成！

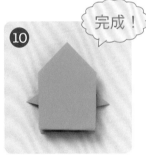

翻面。

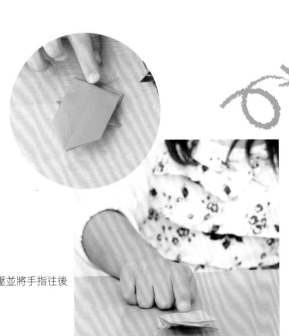

以手指放在青蛙的屁股，按壓並將手指往後挪開，欣賞青蛙大跳躍！

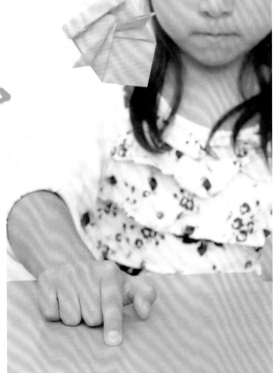

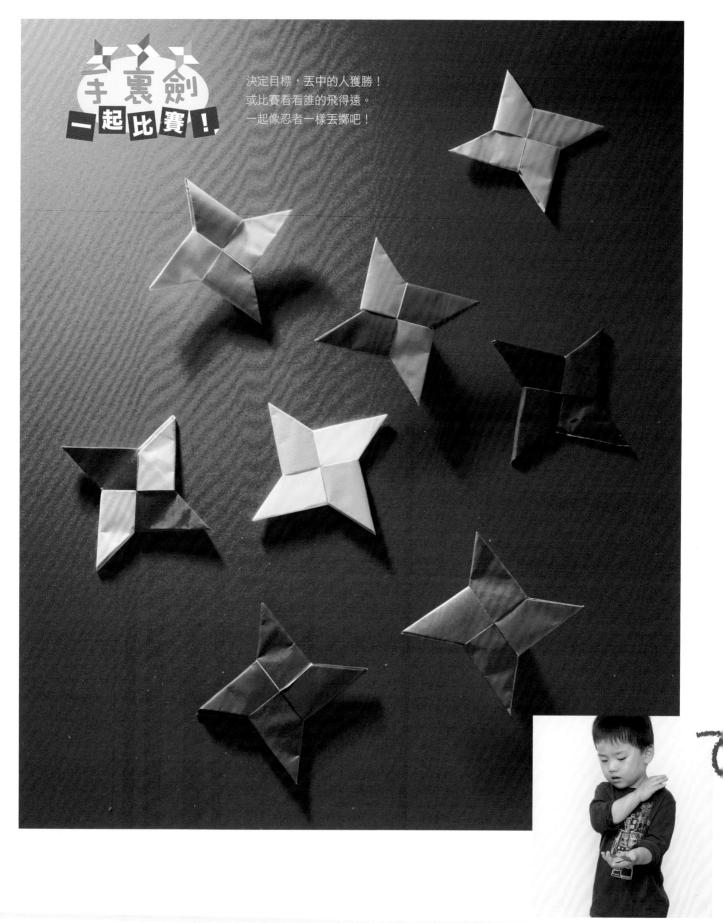

手裏劍
一起比賽！

決定目標，丟中的人獲勝！
或比賽看看誰的飛得遠。
一起像忍者一樣丟擲吧！

一起比賽！

手裏劍

色紙尺寸
7.5×15cm

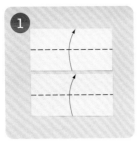

① 取2張色紙，背面朝上擺放。

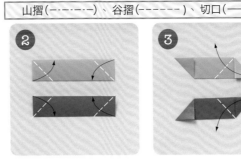

② 對摺。

③ 依圖示將左右角摺三角形。

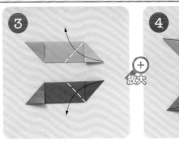

④ 在右側摺三角形。

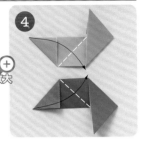

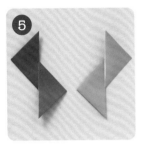

⑤ 在左側摺三角形。

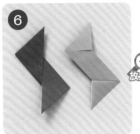

⑥ 將（淺藍色）翻面。

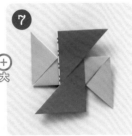

⑦ 將（深藍色）和（淺藍色）如圖所示改變角度，並交疊。

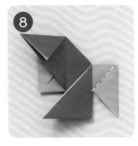

⑧ 將（深藍色）的上方三角形打開一層。

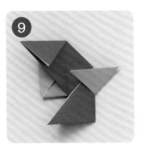

⑨ 在（淺藍色）的右側再摺三角形。

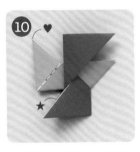

⑩ 將 ⑧（深藍色）打開的部分摺回原狀。

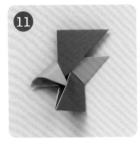

⑪ 將♥往★中摺疊塞入。

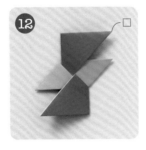

⑫ 塞入固定。

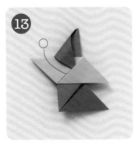

⑬ 翻面，將□往○中摺疊塞入。

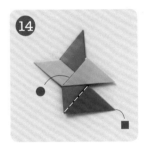

⑭ 塞入固定。

任何丟擲方法都OK，
試著花點巧思嘗試不同的丟擲手法，
讓手裏劍依自己的想法飛出去吧！

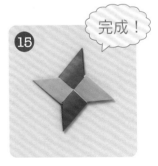

完成！

⑮ 將■往●中摺疊塞入。

89

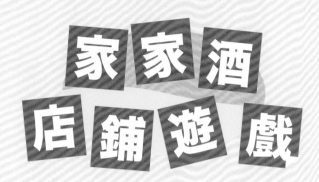

家家酒
店鋪遊戲

摺紙、擺放，開店囉！
準備＆布置商店很有趣，
店鋪的扮家家酒也很好玩，
或貼在牆上作為裝飾也不錯唷！

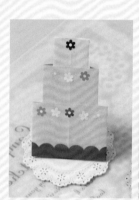

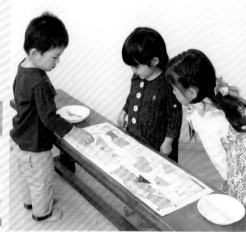

P.92

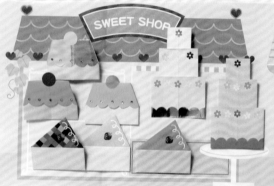

SWEET SHOP

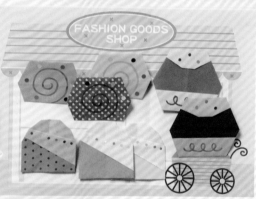

FASHION GOODS SHOP

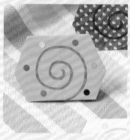

蛋糕店

蔬菜店

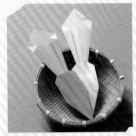

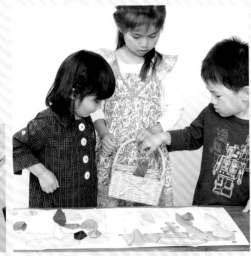

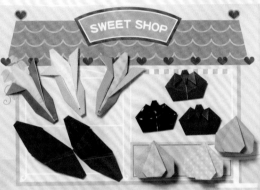

SWEET SHOP

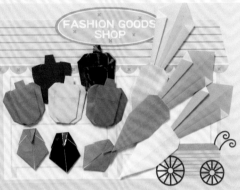

FASHION GOODS SHOP

P.100

飾品店

P.110

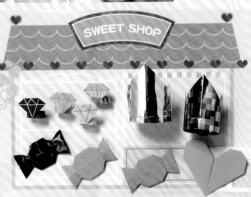

SWEET SHOP

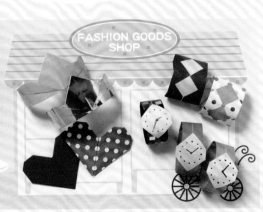

FASHION GOODS SHOP

人氣蛋糕店的家家酒遊戲。
蛋糕捲加上杯子蛋糕，
摺出許多可愛的甜點，一起來玩吧！

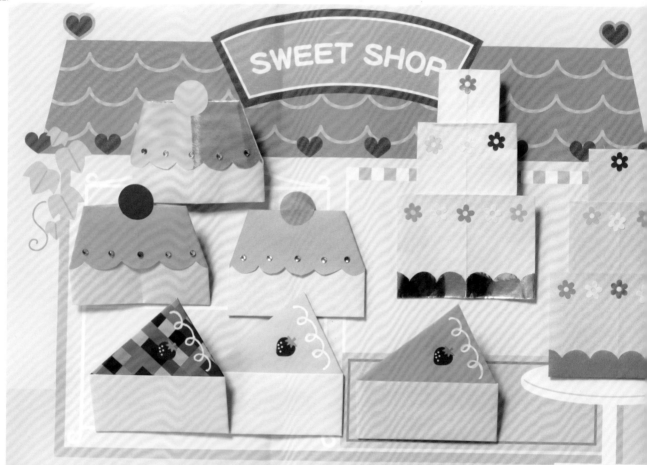

放入盤子中，
立刻模擬品嚐甜點的樂趣也不錯唷！

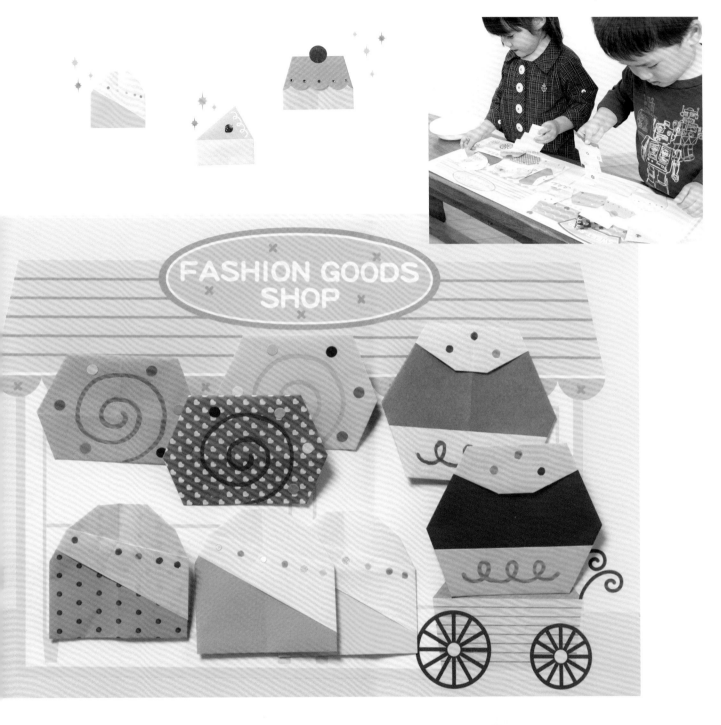

FASHION GOODS SHOP

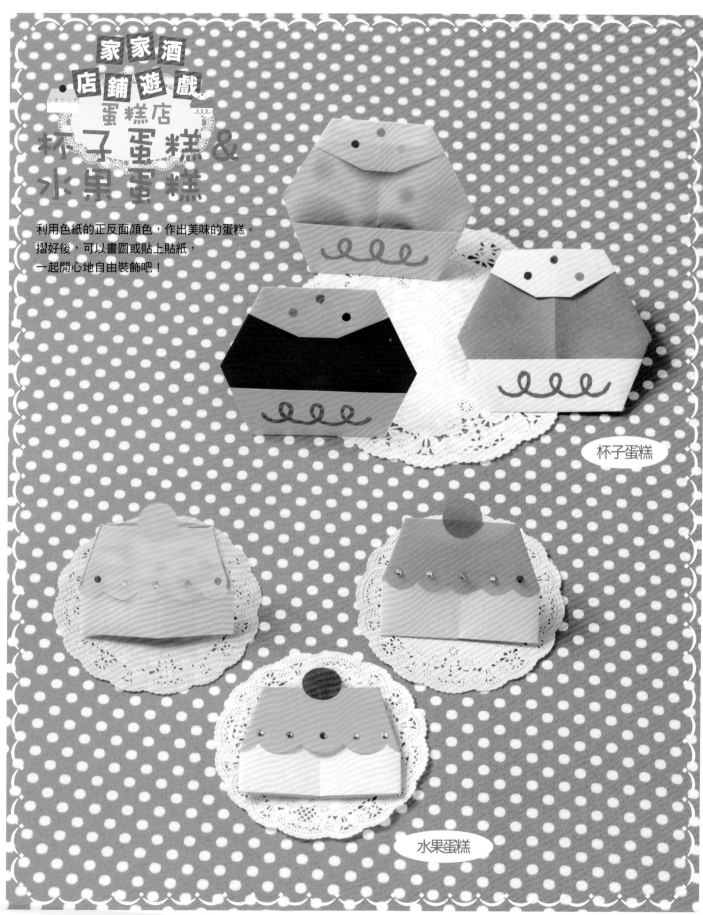

家家酒
店鋪遊戲
蛋糕店
杯子蛋糕 &
水果蛋糕

利用色紙的正反面顏色，作出美味的蛋糕。
摺好後，可以畫圖或貼上貼紙，
一起開心地自由裝飾吧！

杯子蛋糕

水果蛋糕

蛋糕店

水果蛋糕

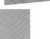

色紙尺寸
15×15cm

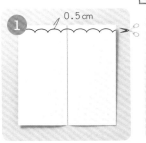

① 0.5 cm

背面朝上，摺出縱向中央摺痕。

② 3.5 cm

將上邊剪成波浪狀。

③

將上方往下摺。

④

翻面，上下對摺。

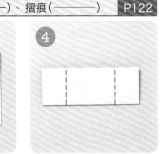

完成！

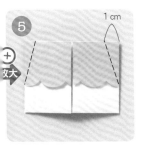

⑤ 1 cm
放大

左右側邊往中央線對齊摺疊。

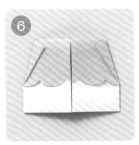

⑥

將上方左右角斜摺。

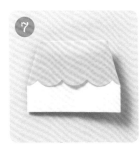

⑦

翻面。

⑧

貼上貼紙。

蛋糕店

杯子蛋糕

色紙尺寸
15×15cm

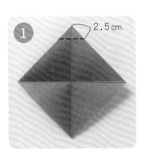

① 2.5 cm

正面朝上，摺出正中央十字摺痕。

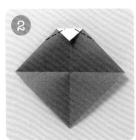

②

將上方角往下摺。

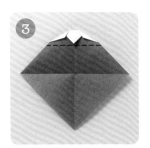

③

將②左右角斜摺。

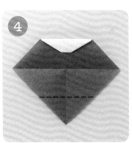

④

將上方往下摺。

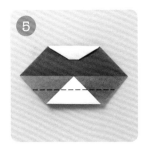

⑤

將下方角往正中央對齊摺疊。

完成！

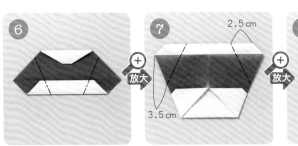

⑥

再次將下方往上摺。

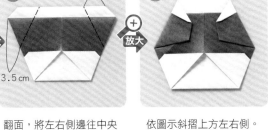

⑦ 2.5 cm
放大
3.5 cm
放大

翻面，將左右側邊往中央對齊摺疊。

⑧

依圖示斜摺上方左右側。

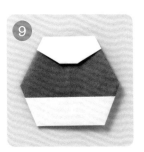

⑨

翻面。

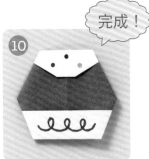

⑩

畫上圖案。

95

家家酒
店鋪遊戲
蛋糕店
三角蛋糕 &
蛋糕捲

不限奶油色＆粉紅色，
以各種顏色的色紙來摺！
享受開發哈密瓜口味＆各種口味蛋糕的樂趣吧！

三角蛋糕

蛋糕捲

蛋糕店
┈┈┈┈┈┈
蛋糕捲

色紙尺寸
15×15cm

背面朝上，摺出正中央十字摺痕。

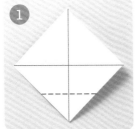

將下方角往正中央對齊摺疊。

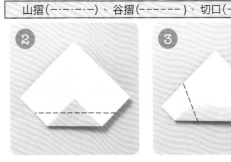

再次將下方對齊中央往上摺。

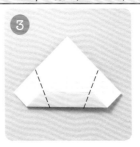

將下方的左右側邊往中央對齊摺疊。

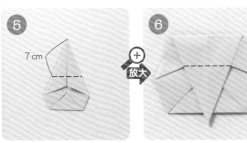

7 cm

將上方的左右側邊往中央對齊摺疊。

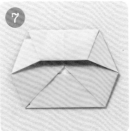

將上角往下摺。

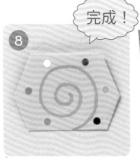

將6的角摺疊塞入內側。

完成！

翻面，畫上圖案，貼上貼紙。

蛋糕店
┈┈┈┈┈┈
三角蛋糕

色紙尺寸
15×15cm

正面朝上擺放。

上下對摺。

1cm

展開至1，將下方往上摺1cm。

將下方邊對齊中央線往上摺。

再次沿著中央線往上摺。

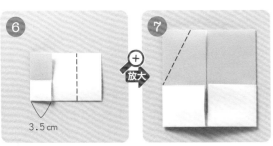

3.5cm

翻面，左側往右摺3.5cm。

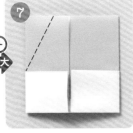

將右側對齊6摺疊。

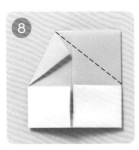

左上角往7對接的邊線斜摺。

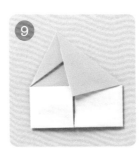

依圖示斜摺右上角。

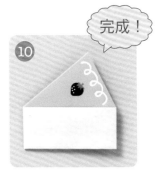

完成！

翻面，畫上圖案，貼上貼紙。

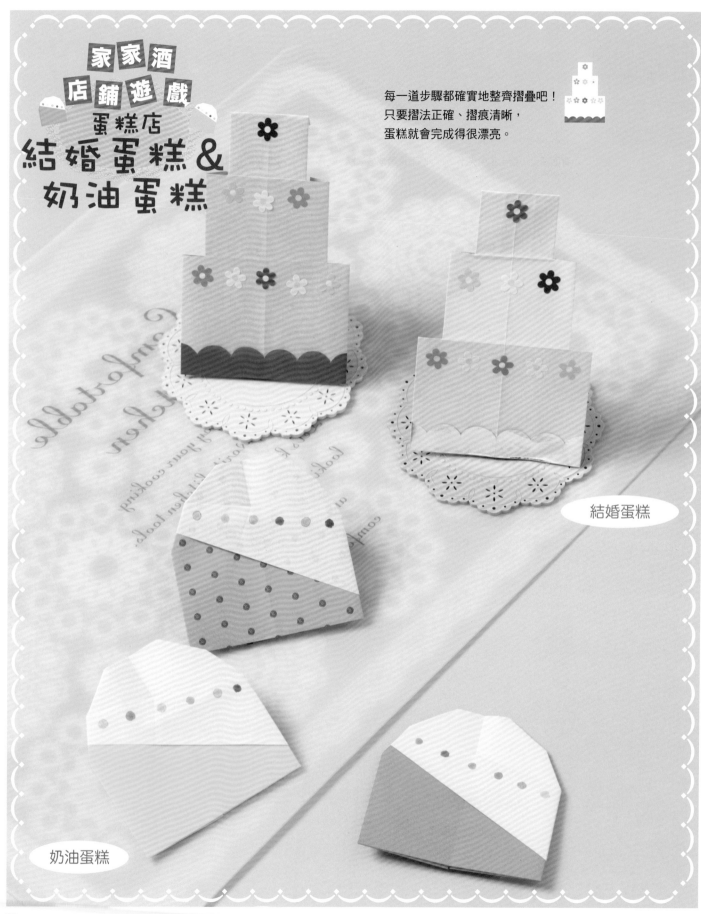

家家酒
店鋪遊戲
蛋糕店
結婚蛋糕&
奶油蛋糕

每一道步驟都確實地整齊摺疊吧！
只要摺法正確、摺痕清晰，
蛋糕就會完成得很漂亮。

結婚蛋糕

奶油蛋糕

蛋糕店

結婚蛋糕

色紙尺寸
15×15cm

① 背面朝上，摺出正中央十字摺痕。

② 將下邊剪成波浪狀。

③ 將下方往上摺。

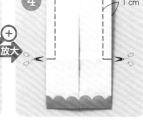

④ 翻面，將左右側邊往中央對齊摺疊，並剪切口。

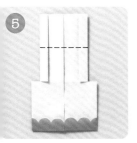

⑤ 將上半部的左右側邊往內側摺疊。

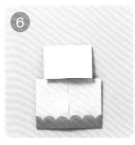

⑥ 將上半部對摺。

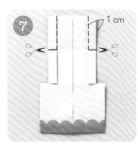

⑦ 將⑥恢復原狀，剪切口。

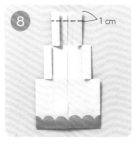

⑧ 再將最上段的左右側邊往內側摺疊。

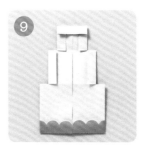

⑨ 將上方往下摺1cm。

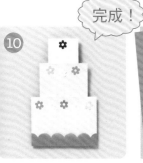

⑩ 翻面，貼上貼紙。

完成！

蛋糕店

奶油蛋糕

色紙尺寸
15×15cm

① 背面朝上，摺出縱向中央摺痕。

② 上下對摺。

③ 將上面一片的右上角對齊下方摺邊，往下斜摺。

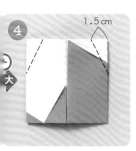

④ 翻面，左右側邊往中央線對齊摺疊。

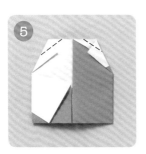

⑤ 將上方左右角斜摺。

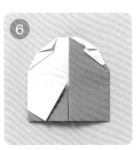

⑥ 再次斜摺上方的2個角。

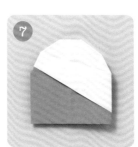

⑦ 翻面。

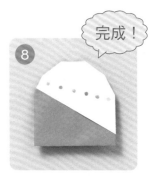

完成！

⑧ 畫上圖案。

家家酒店鋪遊戲

蔬菜店

玉米和甜椒！
摺出許多色彩繽紛的可愛蔬菜，
再來開一家蔬菜店吧！

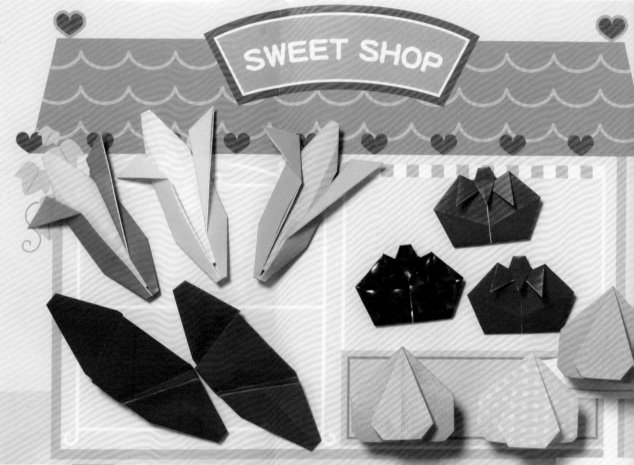

SWEET SHOP

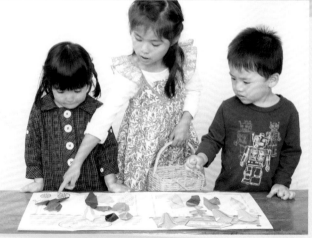

圖中作品皆以裁成邊長10cm的
正方形色紙製作而成。

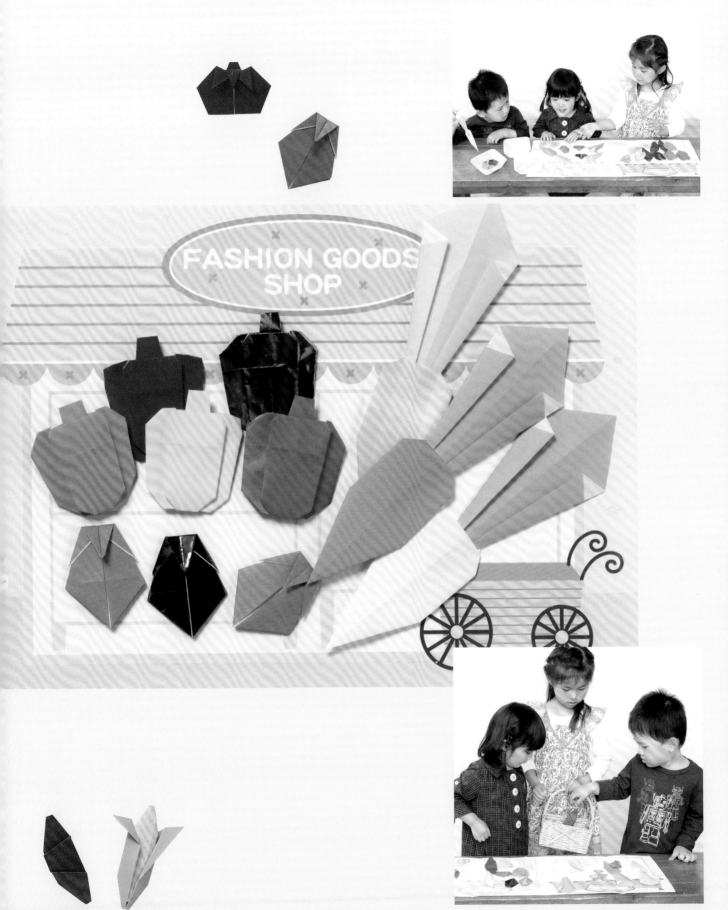

FASHION GOODS
SHOP

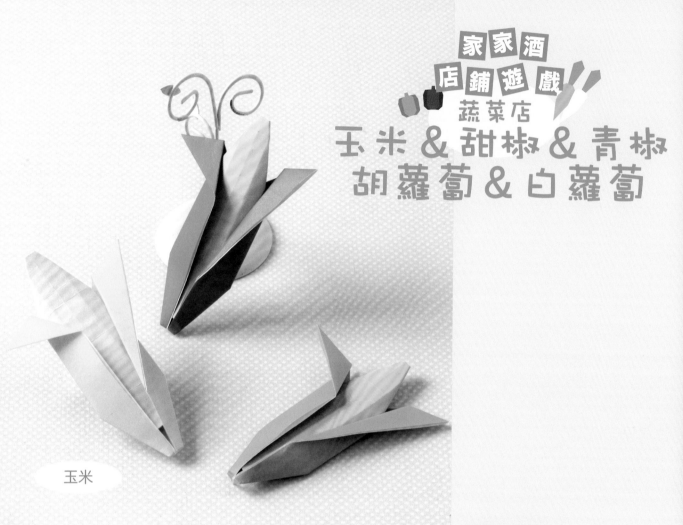

玉米 & 甜椒 & 青椒
胡蘿蔔 & 白蘿蔔

玉米

摺法
P.104

玉米粒粒分明的顆粒感、
甜椒的凹凸立體感……
都能以摺紙呈現，是不是相當有趣呢？

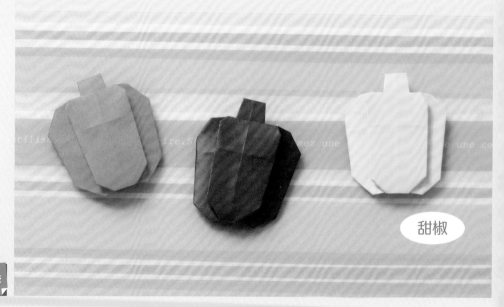

甜椒

摺法
P.104

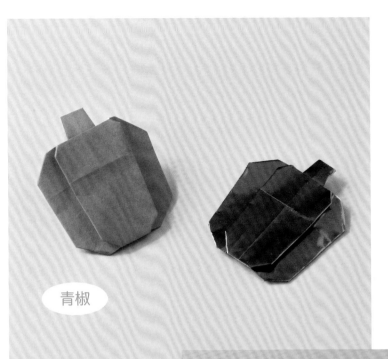

青椒

青椒＆甜椒一起摺！
白蘿蔔＆胡蘿蔔的摺法相同！
只是變化了顏色，種類就增加了。

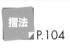
摺法 ►P.104

胡蘿蔔

白蘿蔔

摺法
P.105

玉米

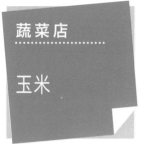

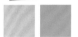

色紙尺寸
15×15cm

1 玉米

背面朝上，摺出中央摺痕。

2 左右側邊往縱向中央線對齊摺疊。

3 再往中央對齊摺疊。

4 再次往中央對齊摺疊。

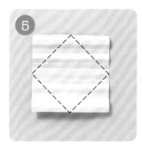

5 將❹展開，依❷至❹相同方式將上下邊往橫向中央線對齊摺疊，摺出縱向＆直向的摺痕。

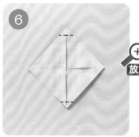

6 將4個角往正中央對齊摺疊。

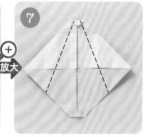

7 放大 摺疊上下角。

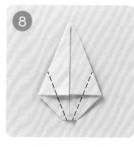

8 將上方的左右側邊往中央對齊摺疊。

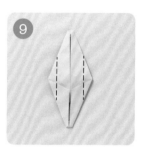

9 將下方的左右側邊往中央對齊摺疊。

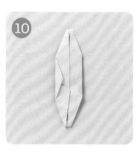

10 將左右角往內側摺疊。玉米完成！

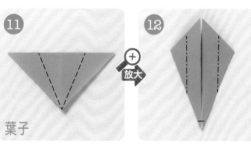

11 葉子

背面朝上，摺出中央十字摺痕，再摺三角形。

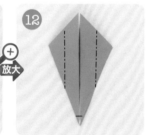

12 放大 將下方的左右側邊往中央對齊摺疊。

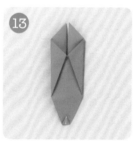

13 翻面，左右角往中央線對齊摺疊，並摺疊下方角。

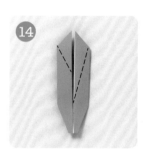

14 翻面。

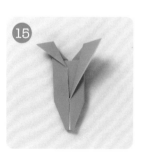

15 依圖示斜摺上方左右角。葉子完成！

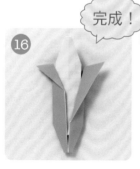

16 將玉米翻面，插入葉子中。

完成！

青椒
甜椒

色紙尺寸
15×15cm

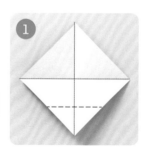

1 背面朝上，摺出正中央十字摺痕。

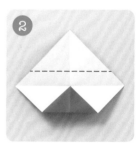

2 下方角往正中央對齊摺疊。

③ 上方對齊下方摺邊往下摺。

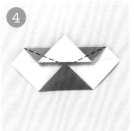

④ 依圖示將③在中央線的位置朝上往回摺。

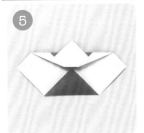

⑤ 將④的左右側往上斜摺。

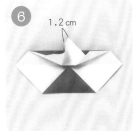

1.2 cm

⑥ 將⑤恢復原狀，再依圖示沿著摺痕摺疊。

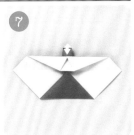

⑦ 完成摺疊。

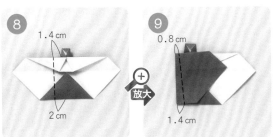

1.4 cm
2 cm

⑧ 將上方角往下摺。

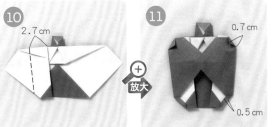

0.8 cm
1.4 cm
放大

⑨ 將左側往內側摺疊。

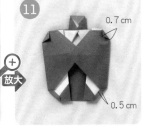

2.7 cm

⑩ 依圖示將⑨朝左往回摺。（右側摺法亦同）

放大

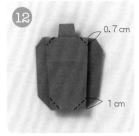

0.7 cm
0.5 cm

⑪ 左右再往內側摺疊，4個邊角也往內側摺疊。

0.7 cm
1 cm

⑫ 翻面。

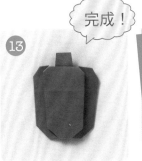

完成！

⑬ 將4個角往外側摺疊。

蔬菜店
· · · · · · · · · · · · · · · ·
胡蘿蔔
白蘿蔔

色紙尺寸
15×15cm

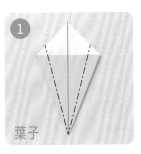

① 葉子
背面朝上，摺出中央摺痕，再將下方的左右側邊往中央對齊摺疊。

② 翻至正面，將下方的左右側邊往內側摺疊。葉子完成。

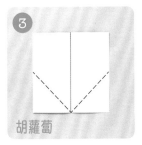

③ 胡蘿蔔
背面朝上，摺出中央摺痕。

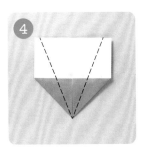

④ 將下方左右角往中央對齊摺疊。

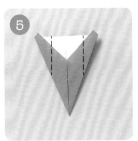

⑤ 將下方的左右側邊往中央對齊摺疊。

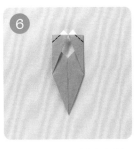

⑥ 將上邊的左右側往中央對齊摺疊。

⑦ 翻面，左右對摺後打開復原，再將上方左右角往外側摺疊。胡蘿蔔完成。

完成！

⑧ 將葉子插在胡蘿蔔上。

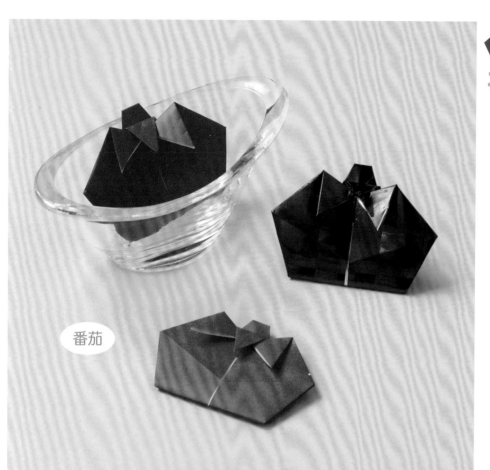

家家酒
店鋪遊戲
蔬菜店
番茄＆茄子

番茄

紅色番茄加上紫色茄子！
以相同顏色不同質感的色紙摺製，
可享受創作出不同品種的樂趣喔！

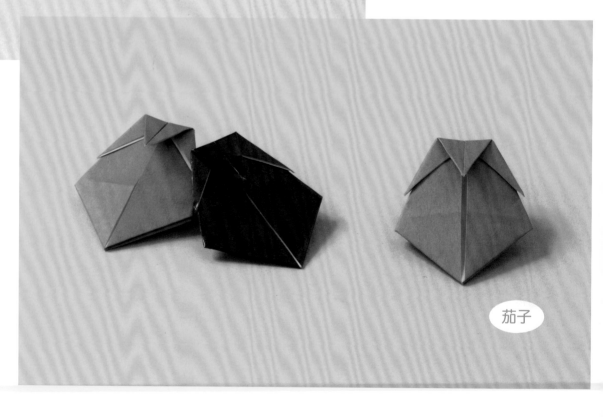

茄子

蔬菜店
番茄

色紙尺寸
15×15cm

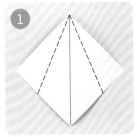
1 背面朝上，摺出中央摺痕。

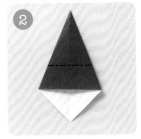
2 往中央對齊摺疊。

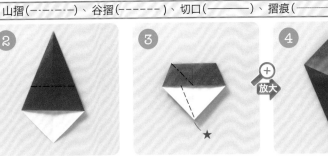
3 往外側對摺。

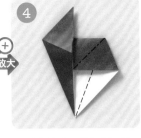
4 將左側上方口袋打開，依圖示壓摺★角。

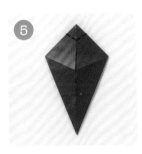
5 另一側摺法亦同。

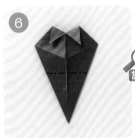
6 上方左右角如圖所示往下斜摺。

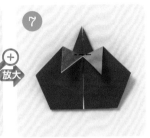
7 依圖示將下半部往外側摺疊。

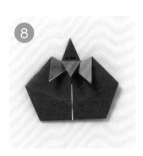
8 將上方上面1片往下摺。

完成！

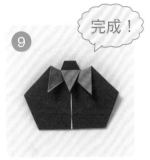
9 上方另1片往外側摺疊。

蔬菜店
茄子

色紙尺寸
15×15cm

1 背面朝上，摺出正中央十字摺痕。

2 左右往縱向中央線對齊摺疊。

3 上邊往橫向中央線對齊摺疊

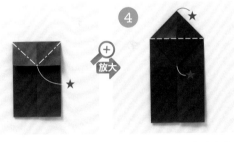
4 將★處的裡側邊角往外拉出，依圖示摺疊。

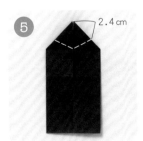
5 將❹的下方摺角往上摺。

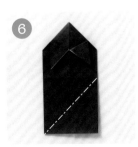
6 依圖示將❻的摺角分別往下斜摺。

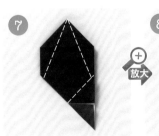
7 翻面，左下角往右上斜摺，對齊右側邊。

8 依圖示將右下角往左上斜摺，上方角的左右側邊往中央對齊摺疊。

完成！

9 翻面，將上方角往下摺。

家家酒 店鋪遊戲
蔬菜店 洋蔥 & 番薯

洋蔥的圓潤感＆番薯的線條感，
確實摺出特色關鍵，
作出更有實物感的摺紙作品吧！

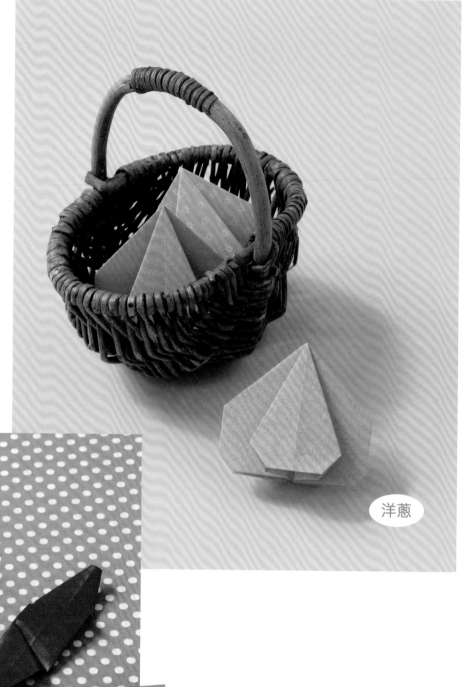

洋蔥

番薯

蔬菜店
洋蔥

色紙尺寸
15×15cm

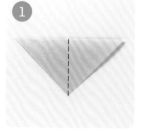

① 背面朝上，摺三角形。

② 再次摺三角形。

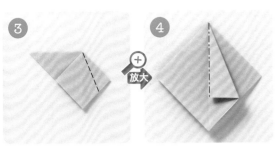

③ 打開上面1片的口袋後，依圖示壓摺。（另一面摺法亦同）

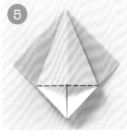

④ 將上面1片的右側邊往中央對齊摺疊。（另一面摺法亦同）

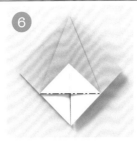

⑤ 將④依圖示沿著摺痕打開後壓摺。

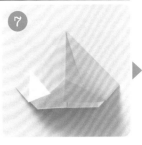

⑥ 將下方左右角往上摺。（另一面摺法亦同）

⑦ 將⑥的角摺疊塞入內側。（另一面摺法亦同）

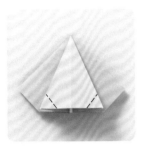

摺疊塞入內側。

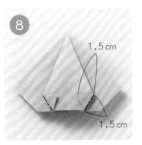

⑧ 將下方左右角往上斜摺。
1.5 cm
1.5 cm

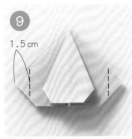

⑨ 將⑧往內摺疊塞入。
1.5 cm

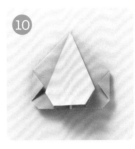

⑩ 摺疊左右角。

完成！

⑪ 將⑩往內摺疊塞入。

蔬菜店

番薯

色紙尺寸
15×15cm

① 背面朝上，摺出正中央十字摺痕。

② 摺疊上下角。

③ 上方的左右側邊往中央對齊摺疊。

④ 下方的左右側邊往中央對齊摺疊。

完成！

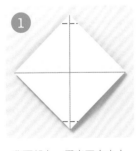

⑤ 摺疊左右角。
2 cm

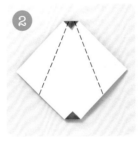

⑥ 將上方往下斜摺。
1cm
0.5 cm

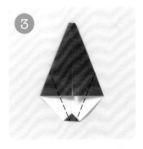

⑦ 依圖示將⑥朝上往回斜摺。
3 cm
0.5 cm

⑧ 翻面，將下方往上斜摺。
0.5 cm
1 cm

⑨ 依圖示將⑧朝下往回斜摺。

家家酒 店鋪遊戲 飾品店

女孩們最喜歡的各種飾品
也能以色紙自由摺製。
摺出許多作品,
裝飾在身上＆玩家家酒店鋪遊戲!

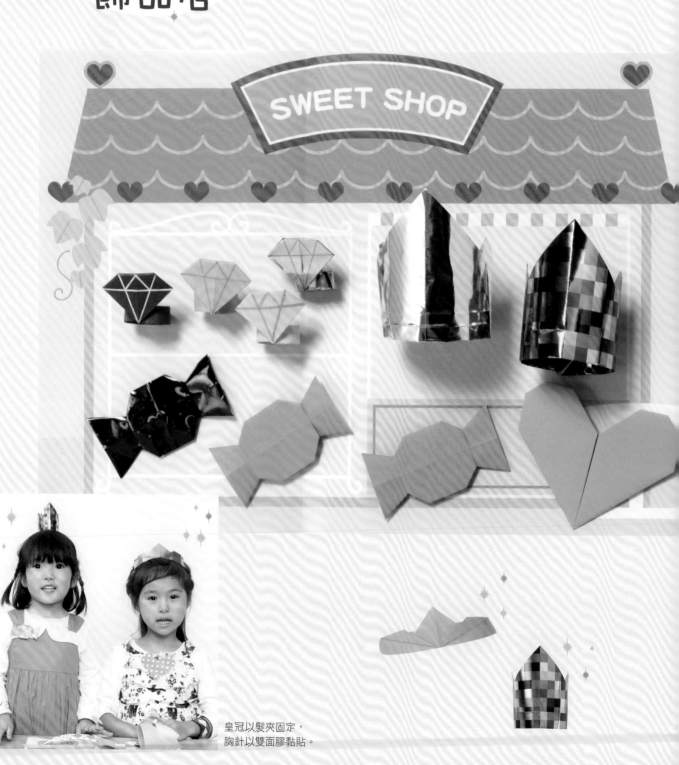

皇冠以髮夾固定,
胸針以雙面膠黏貼。

FASHION GOODS SHOP

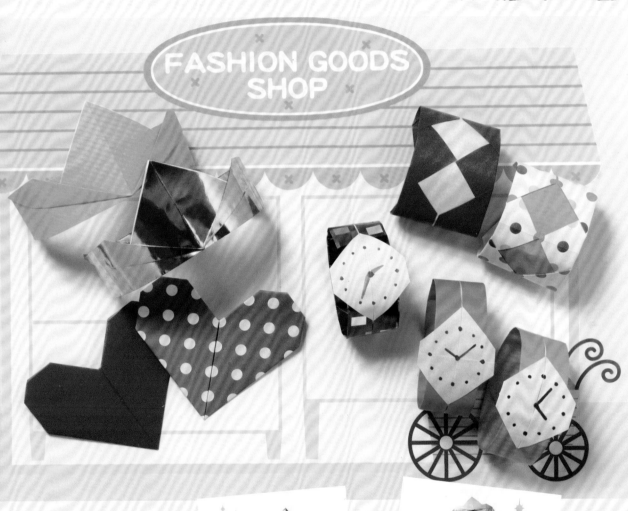

畫著錶盤的手錶＆手環，
只須捲成圓環，就能頭尾交插固定。
作出色彩繽紛的作品擺在一起吧！

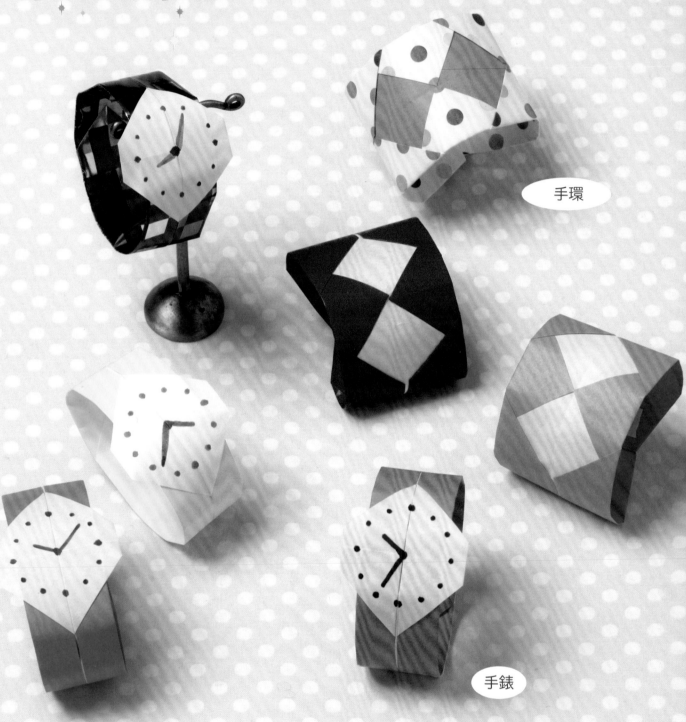

手環

手錶

飾品店

手錶

色紙尺寸
15×15cm

① 正面朝上,製作十字摺痕。

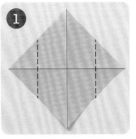

② 左右角往正中央對齊摺疊。

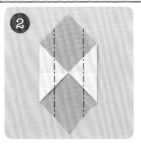

③ 翻面,左右往中央線對齊摺疊。

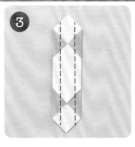

④ 左右再次往中央線對齊摺疊。

⑤ 翻面,展開★。

⑥ 摺疊⑤的邊角。。

⑦ 翻面,畫上錶盤。

⑧ 捲成圓環,將邊端塞入另一端內側。

完成!

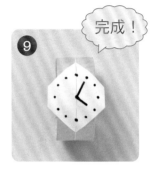

⑨ 完成!

飾品店

手環

色紙尺寸
15×15cm

① 背面朝上,摺出正中央十字摺痕。

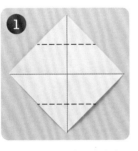

② 上下角往正中央對齊摺疊。

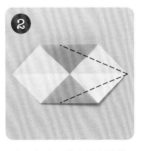

③ 將右側的上下往中央對齊摺疊。

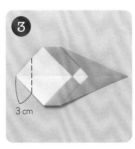

④ 摺疊左角。

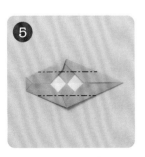

⑤ 將左側的上下往中央對齊摺疊。

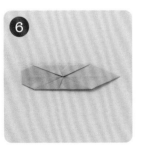

⑥ 翻面,上下角往正中央對齊摺疊。

⑦ 翻面。

⑧ 捲成圓環,將★插入♥中。

完成!

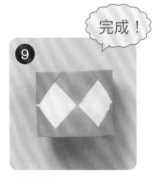

⑨ 插入固定。

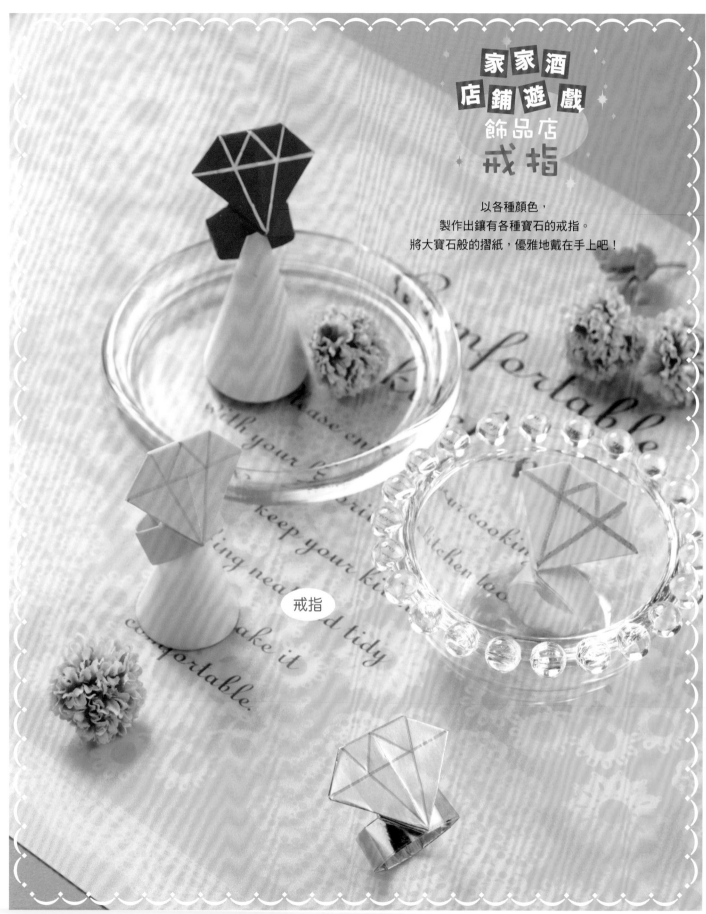

以各種顏色，
製作出鑲有各種寶石的戒指。
將大寶石般的摺紙，優雅地戴在手上吧！

戒指

飾品店

戒指

色紙尺寸
7.5×15cm

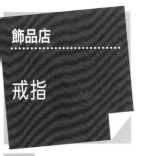

1
背面朝上，摺出中央摺痕。

2
上下往中央對齊摺疊。

3
5.5cm
對摺。

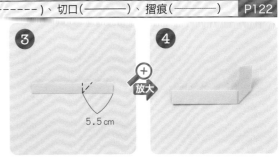

4
放大
依圖示將右側往上摺。

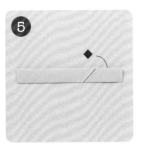

5
將❹恢復原狀。

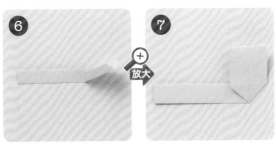

6
放大
展開◆。

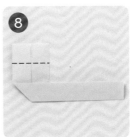

7
壓摺❻。

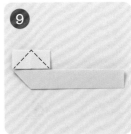

8
翻面。

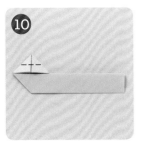

9
將上方往下摺。

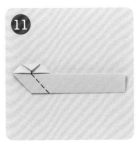

10
左右角往正中央對齊摺疊。

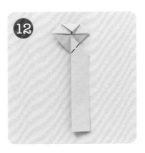

11
將上角往下摺。

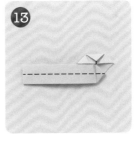

12
將右側往下斜摺。

13
將❷往左斜摺。

14
將❸對摺。

15
翻面。

16
放大
畫上圖案。

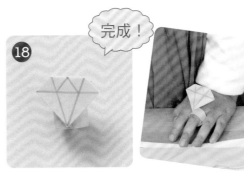

17
捲成圓環，將邊端黏貼固定。

18
完成！

完成！

115

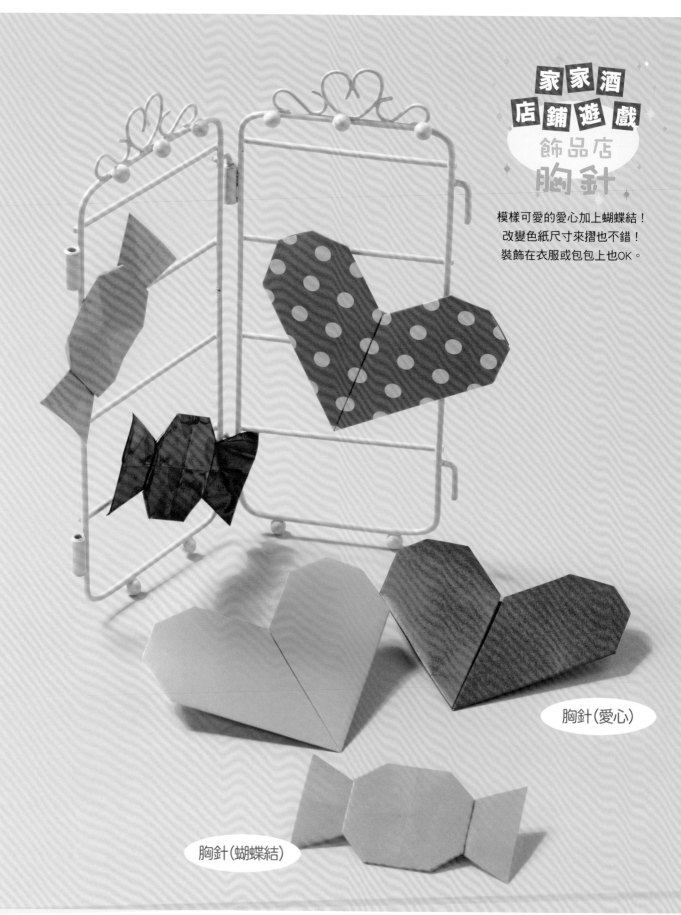

模樣可愛的愛心加上蝴蝶結！
改變色紙尺寸來摺也不錯！
裝飾在衣服或包包上也OK。

胸針(愛心)

胸針(蝴蝶結)

116

飾品店

胸針(蝴蝶結)

色紙尺寸
7.5×15cm

① 背面朝上，摺出中央十字摺痕。

② 上下往中央對齊摺疊。

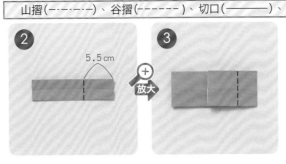

放大

③ 依圖示將右側往內側摺疊。

④ 將 ③ 依圖示將右側往內側摺疊。

放大

⑤ 左側摺法亦同。

⑥ 將◆如圖所示打開。

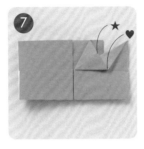

⑦ 壓摺 ⑥。

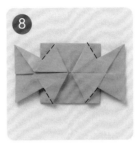

⑧ 其餘3處摺法亦同。

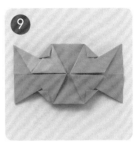

⑨ 將正中央的4個角往內側摺疊。

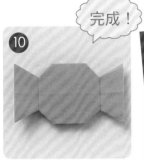

完成！

⑩ 翻面。

飾品店

胸針(愛心)

色紙尺寸
15×15cm

① 背面朝上，摺出縱向中央摺痕。

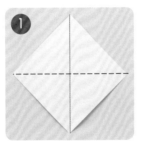

② 摺三角形。

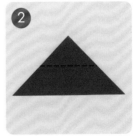

③ 將上方角往下摺。

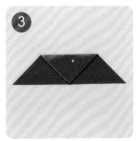

放大

④ 左右角往上摺。

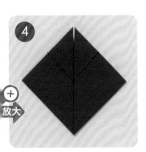

⑤ 翻面，將上方的2個角分別摺往左右側。

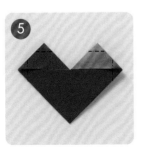

⑥ 將⑤的4個邊角往內側摺疊。

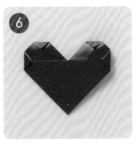

完成！

⑦ 翻面。

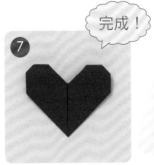

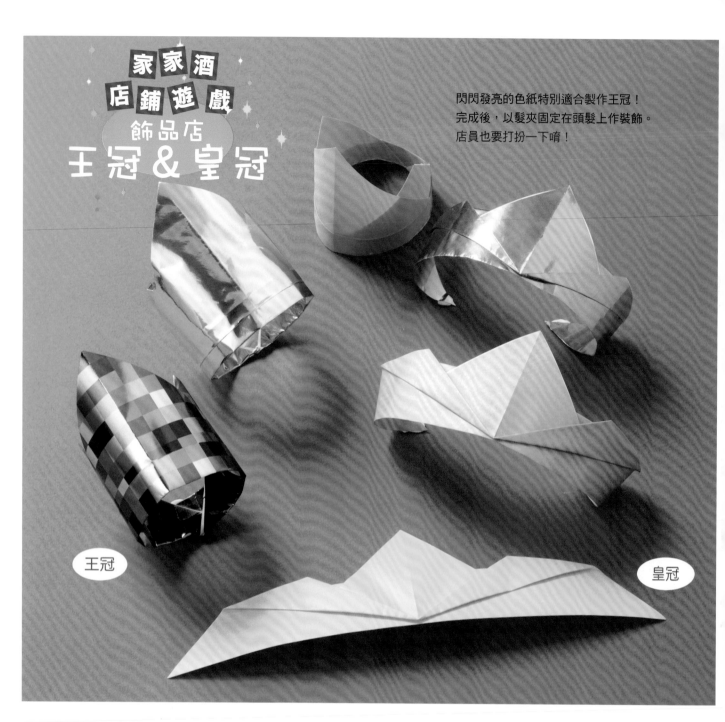

家家酒
店鋪遊戲
飾品店
王冠 & 皇冠

閃閃發亮的色紙特別適合製作王冠！
完成後，以髮夾固定在頭髮上作裝飾。
店員也要打扮一下唷！

王冠

皇冠

飾品店

皇冠

色紙尺寸
15×15cm

背面朝上，摺出縱向中央
摺痕。

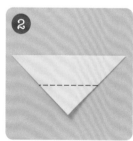

摺三角形。

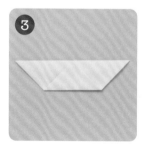

將下方角往上摺。

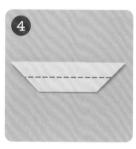

翻面。

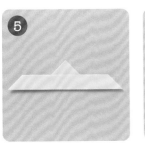

將上面1片的上方往下摺。

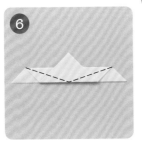

翻面。

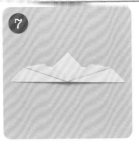

將正中央左右角往上斜摺。

作出圓弧感。

完成！

飾品店

王冠

色紙尺寸
15×15cm

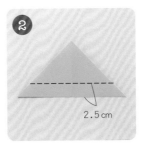

背面朝上，摺出縱向中央摺痕。

2.5 cm

摺三角形。

1 cm

將上面1片的上方往下摺。

依圖示將❸朝上往回摺。

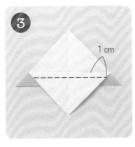

8.5 cm

翻面，在上面1片的上方剪切口。

展開上面1片。

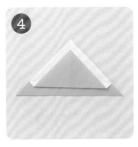

將下方左右角往上斜摺。

將下半部朝上往回摺。

翻面。

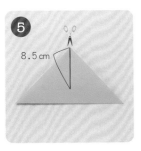

將下方往上摺。

放大

捲成圓環，將邊端塞入另一端內側。

完成！

塞入固定！

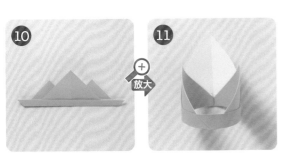
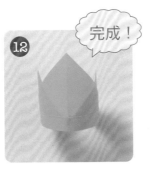

119

摺紙的基礎

各式各樣的色紙

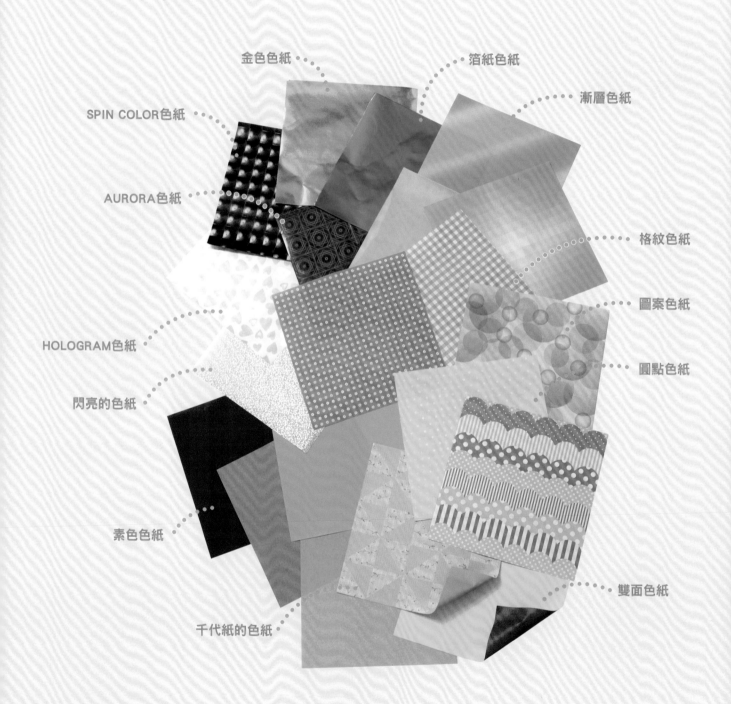

金色色紙

箔紙色紙

漸層色紙

SPIN COLOR色紙

AURORA色紙

格紋色紙

圖案色紙

HOLOGRAM色紙

圓點色紙

閃亮的色紙

素色色紙

雙面色紙

千代紙的色紙

漂亮摺紙的 訣竅

只要將角＆角準確地對齊，
即使是小朋友也能摺得很漂亮。
如果最開始的對摺步驟沒有摺整齊，
接下來的步驟也都無法摺整齊了。

**只要最開始的對摺（摺出中央摺痕）摺整齊，
成果就會大不相同。**

模特兒3歲

摺三角形

1

以雙手持紙，從靠近身體的
內側往外側的方向摺。

2

將角和角對齊。

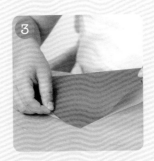

3

一邊移動上層的紙，一邊將
角對齊。

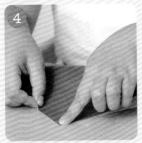

4

將角對齊後，以手指壓住對
齊的角。

POINT

**一定要確實壓住對齊點，
再繼續摺紙！**

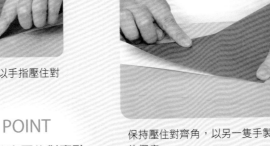

5

保持壓住對齊角，以另一隻手製作對摺
的摺痕。

沒有壓住對齊角，
紙張就會偏移。

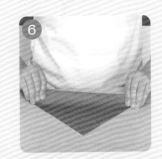

6

以雙手由中央往外，再次壓
出摺痕。

摺法的記號
&摺法

以下將介紹本書使用的記號&基本摺法。
請在開始摺紙之前閱讀，並記住摺法&用語喔！

基本摺法

谷摺
- - - - - - - - - - - -

摺疊時，這條線要夾在內側。

山摺
- · - · - · - · - · - ·

摺疊時，這條線要位於外側。

摺痕
──────────

山摺或谷摺後，展開時出現在紙上的那條線。

切口
──────────

沿著記號線標示位置，以剪刀剪開。

本書的讀法

下個步驟的摺法引導線。

在下個步驟會放大圖示。

從 ① 開始依序摺疊。

依下方文字摺製，就會摺出上圖的模樣。

② 摺三角形。

放大

③ 依圖示將左右角往上斜摺。

往內摺疊塞入

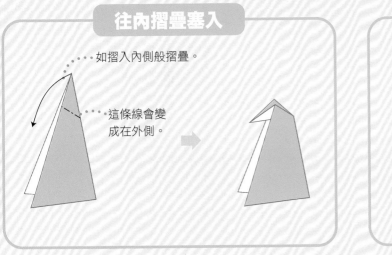

如摺入內側般摺疊。

這條線會變成在外側。

往外翻摺

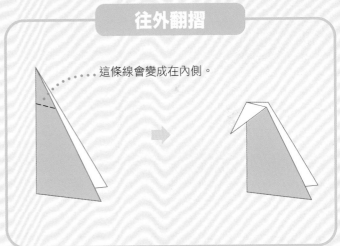

這條線會變成在內側。

打開後壓摺

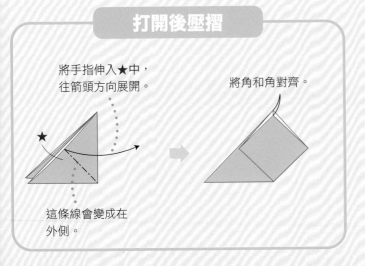

將手指伸入★中，往箭頭方向展開。

將角和角對齊。

這條線會變成在外側。

來吧，

一起開心地摺紙囉！

遊戲景紙
也是創作的一大要素

展開書衣，就會出現方便使用的遊戲景紙。
景紙的情境也可以自己繪製，
或和小朋友合力製作也很有趣呢！

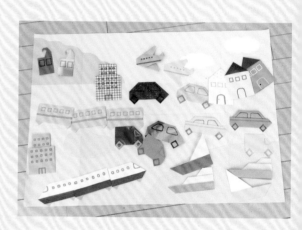

景　色

山和天空，平地、池塘和海洋。
看起來像原野，看起來像街道，甚至也像動物園……
只要把它當成是在水中，還能釣魚呢！

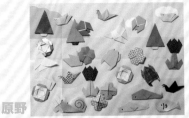

原野

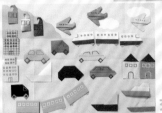

交通工具

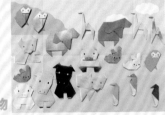

動物

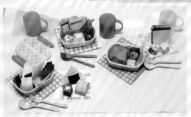

野餐

依自己的喜好來製作景紙也很有趣。
決定好想要製作怎樣的情境後，就動手畫吧！
畫上鐵軌或道路也不錯呢！

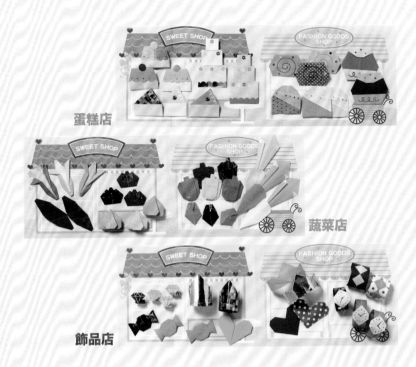

蛋糕店

蔬菜店

飾品店

 店 鋪

店鋪裡面有櫃子！桌子＆手推車也能裝飾利用！
即使只是擺上摺紙作品，也能立刻玩開店遊戲。

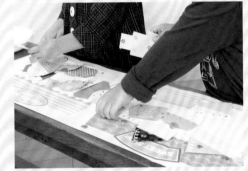

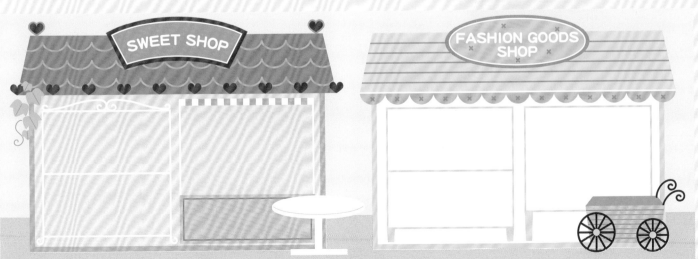

作品索引

（依日文首字排序）

總集本書全部作品。
也能先在這裡尋找目標再製作。

擴展創造力的摺紙遊戲書

作　　者／寺西惠里子
譯　　者／吳冠瑾
發 行 人／詹慶和
執行編輯／陳姿伶
編　　輯／蔡毓玲・劉蕙寧・黃璟安・陳昕儀
執行美編／周盈汝
美術編輯／陳麗娜・韓欣恬
出 版 者／Elegant-Boutique新手作
發 行 者／悅智文化事業有限公司 郵政劃撥帳號／19452608
戶　　名／悅智文化事業有限公司
地　　址／220新北市板橋區板新路206號3樓
網　　址／www.elegantbooks.com.tw
電子郵件／elegant.books@msa.hinet.net
電　　話／(02)8952-4078
傳　　真／(02)8952-4084

2020年7月初版一刷　定價380元

SOUZOU SURU CHIKARA WO NOBASU ORIGAMI by Eriko Teranishi
Copyright © Eriko Teranishi 2015
All rights reserved.
Original Japanese edition published by Nitto Shoin Honsha Co., Ltd.
This Traditional Chinese language edition is published by arrangement with
Nitto Shoin Honsha Co., Ltd., Tokyo in care of Tuttle-Mori Agency, Inc., Tokyo
through Keio Cultural Enterprise Co., Ltd., New Taipei City.

經銷／易可數位行銷股份有限公司
地址／新北市新店區寶橋路235巷6弄3號5樓
電話／(02)8911-0825　傳真／(02)8911-0801

國家圖書館出版品預行編目(CIP)資料

擴展創造力的摺紙遊戲書 / 寺西惠里子著；吳冠瑾
譯. -- 初版. -- 新北市：新手作, 2020.07
面；　公分. -- (趣・手藝；102)
譯自：創造する力をのばす折り紙
ISBN 978-957-9623-53-7(平裝)

1.摺紙

972.1　　　　　　　　　　　　　　109008285

作者介紹

寺西惠里子

曾任職於三麗鷗股份有限公司，擔任兒童相關商品的企劃和設計，離職後，也以「HAPPINESS FOR KIDS」為主題，廣泛地拓展以手工藝、料理、工作為主的手工藝生活。創作活動遍及實用書、女性雜誌、兒童雜誌、電視等多方面領域。手作提案的著作已超過500本，目前正在申請金氏世界紀錄。

寺西惠里子的著作

『フェルトで作るお菓子』
『かんたん!かわいい!ひとりでできる!ゆびあみ』(小社刊)
『かわいいフェルトのマスコット』(PHP研究所)
『チラシで作るバスケット』(NHK出版)
『3歳からのお手伝い』(河出書房新社)
『ほっこりおいしい。おうちdeひとりごはん』(主婦の友社)
『広告ちらしでつくるインテリア小物』(主婦と生活社)
『フェルトで作るお店屋さんごっこ』(ブティック社)
『365日子どもが夢中になるあそび』(祥伝社)
『0・1・2歳のあそびと環境』(フレーベル館)
『サンリオキャラクターのたのしいフェルトマスコット』(学研教育出版)
『ねんどでつくるスイーツ&サンリオキャラクター』(サンリオ)
『コツがわかる工作の基本』(汐文社)
かんたん手芸『フェルトでつくろう』(小峰書店)

Staff 日本原書製作團隊

攝影	上原タカシ
設計	ネクサスデザイン
書衣設計	サイクルデザイン
作品製作	関亜紀子　竹林香織　室井佑季子　やのちひろ
校對	校正舍楷の木
企劃執行	鏑木香緒里
Special Thanks！	Saqilan　Manda　Airi　Hiroshi

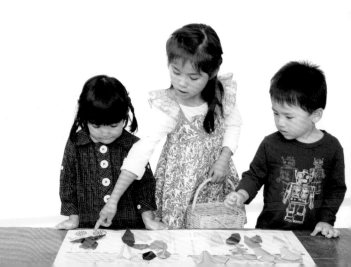